←

로 에스리지 Roe Ethridge
⟨달 Moon⟩
2003
C-프린트
60.96 X 76.2cm
에디션 2/5 + 2AP

←

얀 크리스텐센 Jan Christensen
⟨무제 Untitled⟩(세부)
2004
설치 전경: 빌라 다만 Villa Dammann, 노르웨이
265 X 250cm

→

프란츠 웨스트 Franz West
⟨롤스로이스 적응성 Rolls-Royce Adaptives⟩(세부)
2007
롤스로이스 자동차를 위해 제작한 색상과 크기가 각기 다른
6개의 조각과 롤스로이스 실버 섀도, 에폭시 레진

일러두기

- 이 책은 카게 컬렉션의 작품들을 전시한 아스트루프 피언리 현대미술관Astrup Fearnley Museum of Modern Art의
 현대미술 전시 〈러브 스토리Love Story〉와 연계해 출판되었다. 이 책에 담긴 작품은 모두 엘링 카게의 소장품이다.
- 외래어 표기는 국립국어원 규정을 따르는 것을 원칙으로 하였으나 용례가 굳어진 경우에는 통용되는 표기를 따랐다.
- 작품마다 작가명, 작품명, 제작연도, 재료, 크기, 에디션 등을 표기했으며, 사진 저작권은 credits 페이지에 따로 모아 표기했다.

A Poor Collector's Guide to Buying Great Art

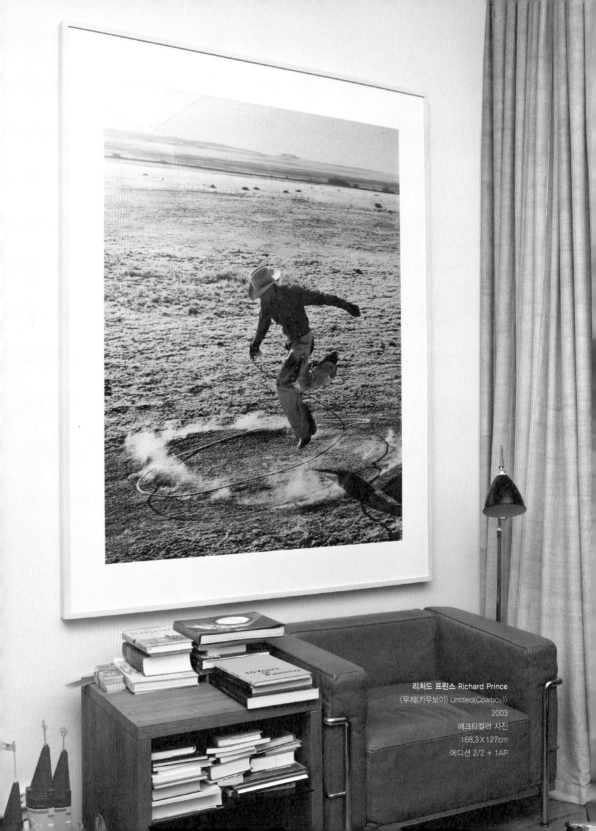

리처드 프린스 Richard Prince
《무제(카우보이) Untitled(Cowboy)》
2003
에크타컬러 사진
168.3×127cm
에디션 2/2 + 1AP

가난한 컬렉터가
훌륭한 작품을
사는 법

엘링 카게 Erling Kagge 지음
주은정 옮김

design **house**

contents

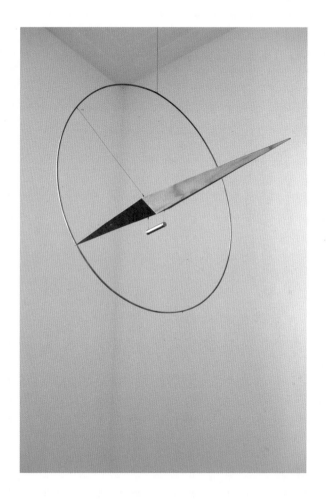

올라푸르 엘리아손 Olafur Eliasson
〈현실 나침반 Reality Compass〉
2010
스테인리스스틸, 자석, 나무, 나일론
나침반 150 X 100 ø X 100cm

엘링의 방

　　나는 처음 엘링을 출판인으로서 만났다. 하지만 곧 그가 다년간 쌓은 업적뿐 아니라 등산가로서 펼친 모험에 대해서도 알게 되었다. 그가 경험한 모험에서는 자연 현상이 인간의 육체와 정신에 감지하기 어려울 만큼 미미한 영향을 미치고 변형을 가하는 비실체적인 것으로 나타난다. 이 모든 것의 중심에는 그의 현대미술 수집 활동이 자리 잡고 있다. 엘링은 신진 작가들의 작품을 많이 수집하고 지속적으로 그들의 여정에 동행하는 선구적인 컬렉터다.

　　훌륭한 미술가이자 시인인 에텔 아드난Etel Adnan이 표현한 것처럼 이 모든 차원을 연결해주는 것이 있다. "그것은 바로 우리가 성품이라고 일컫는 것이다. 당신이 의도하지 않은 관계성이 존재하는데, 그것은 당신의 감성이다. 그것이 당신의 정체성이다. … 그것은 여러 개의 방에 들어 있는 한 사람이다."

한스 울리히 오브리스트Hans Ulrich Obrist

큐레이터, 서펜타인 갤러리 아트 디렉터

　　엘링 카게가 일러주는 탐험을 하기 위해서는 특별히 모험심이 강하고 명확하고 단호하며 온 마음을 바쳐야 한다. 그가 모은 컬렉션을 보면 우리 시대 삶의 불확실성과 도전을 바라보는 미술가들, 그리고 그들의 작품에 전념하기 위해 필요한 자질이 무엇인지를 확인할 수 있다.

베아트릭스 루프Beatrix Ruf

암스테르담 시립 미술관 관장

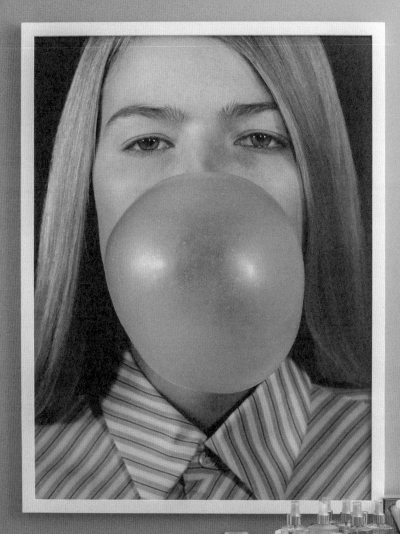

로 에스리지 Roe Ethridge
〈풍선껌을 불고 있는 루이즈
Louise Blowing a Bubble〉
2011
C-프린트
111.8×83.8cm
에디션 1/5 + 2AP

볼프강 틸만스 Wolfgang Tillmans
〈그룹 10 Gruppe 10〉
2007
설치 크기 280×400cm

액자에 넣은 다섯 점의 사진(왼쪽부터):
〈앤더스(브라이턴 아르침볼도) Anders(Brighton Arcimboldo)〉, 에디션 2/3
〈종이 낙하(그림자) Paper Drop(Shadow)〉, 에디션 8/10
〈알스트로에메리아 Alstroemeria〉, 에디션 1/3
〈식물 생태 Plant Life〉, 에디션 2/3
〈무제(비행) Untitled(Flight)〉, 에디션 2/10

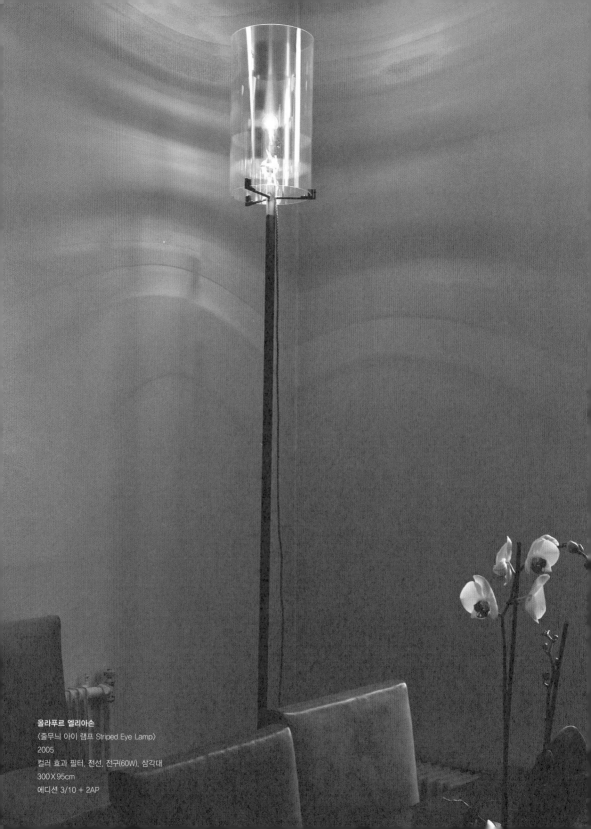

올라푸르 엘리아손
〈줄무늬 아이 램프 Striped Eye Lamp〉
2005
컬러 효과 필터, 전선, 전구(60W), 삼각대
300×95cm
에디션 3/10 + 2AP

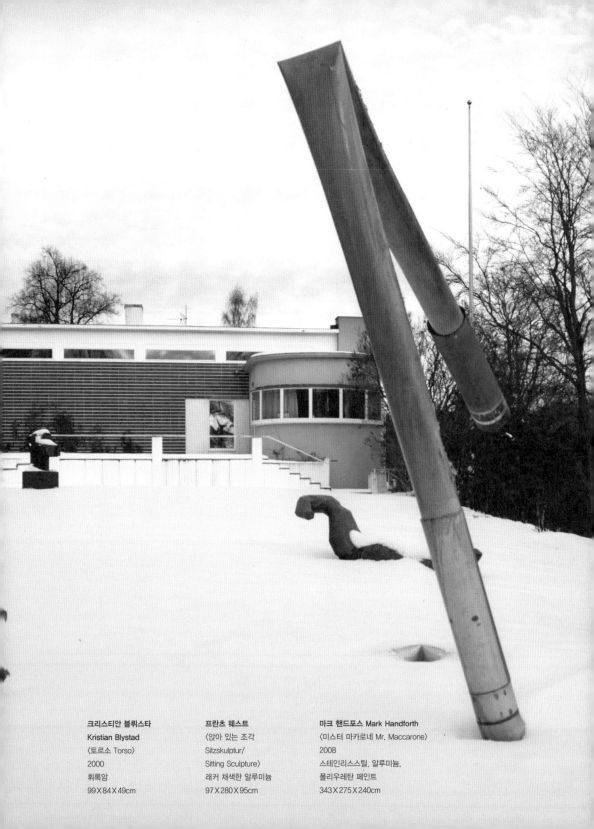

크리스티안 블뤼스타
Kristian Blystad
〈토르소 Torso〉
2000
휘록암
99×84×49cm

프란츠 웨스트
〈앉아 있는 조각
Sitzskulptur/
Sitting Sculpture〉
래커 채색한 알루미늄
97×280×95cm

마크 핸드포스 Mark Handforth
〈미스터 마카로네 Mr. Maccarone〉
2008
스테인리스스틸, 알루미늄,
폴리우레탄 페인트
343×275×240cm

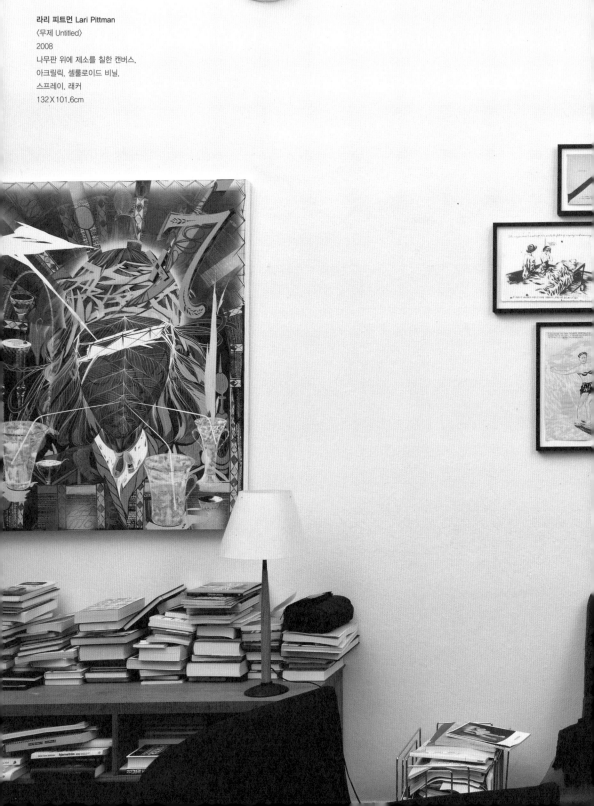

라리 피트먼 Lari Pittman
〈무제 Untitled〉
2008
나무판 위에 제소를 칠한 캔버스,
아크릴릭, 셀룰로이드 비닐,
스프레이, 래커
132×101.6cm

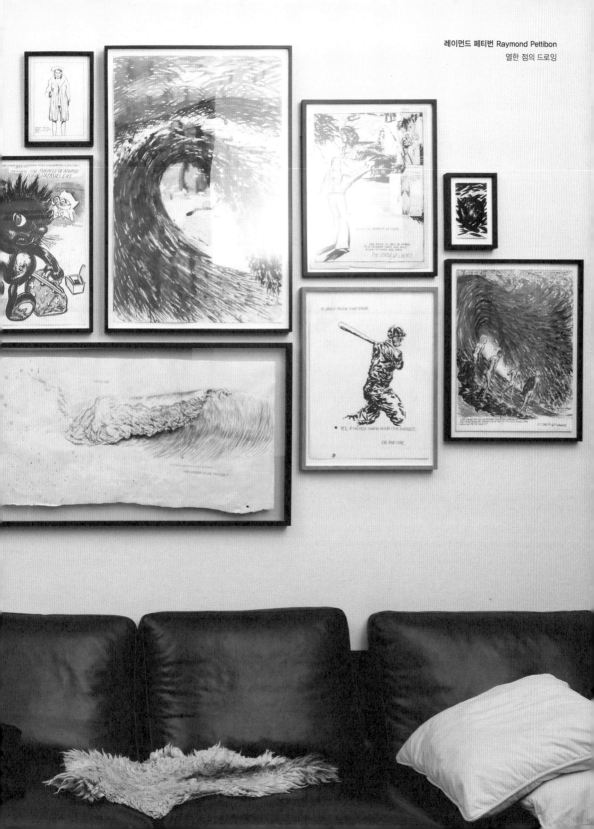

클레르 퐁텐 Claire Fontaine
〈25센트 2 Quarter Piece 2〉
수정된 오브제: 25센트, 강철 상자, 커터 날, 땜납, 리벳

어느 가난한 컬렉터가 알려주는 훌륭한 미술 작품 사는 법

나는 30년 전 생애 처음으로 미술 작품을 구입했다. 서명과 에디션 번호가 있는 석판화였다. 나와 같은 노르웨이 출신의 미술가 에드바르 뭉크Edvard Munch에게서 영감을 받은 작품으로, 에바 무도치Eva Mudocci가 연상되는 우울해 보이는 짙은 색 머리의 아름다운 여성과 그녀 앞의 붉은 대기 위에 떠 있는 세 명의 질투하는 남성을 묘사한 것이었다. 작품 속 여성이 옛 여자 친구와 닮아 보였다. 그녀가 보고 싶었고, 그래서 그 판화를 갖고 싶었다.

그때 가진 돈이 그리 많지 않았는데, 미술가는 약간의 와인이면 충분하다고 했다. 그래서 우리는 평범한 보르도산 와인 두 병과 석판화를 교환했고, 나는 지금도 그 작품을 갖고 있다. 그것은 그리 나쁘지 않은 미술가의 그리 나쁘지 않은 작품이다. 물론 내가 준 와인은 그날 저녁 그와 함께 마셔버렸다.

2000년대 초 여윳돈이 생기면 자동차, 옷, 별장 대신 미술에 썼다. 언젠가 아스트루프 피언리 현대미술관Astrup Fearnley Museum of Modern Art에 갔다가 리처드 프린스Richard Prince의 1989년 작인 이면화 형식diptych의 〈무제(카우보이)Untitled (Cowboy)〉를 보았다. 그 작품뿐 아니라 노르웨이 사람이 이처럼 훌륭한 작품을 살 수 있었다는 사실에 감동했다. 그것이 결정적 계기가 되었다. 한스 라스무스 아스트루프Hans Rasmus Astrup가 이런 작품을 살 수 있었으니 나도 훌륭한 미술 작품을 수집할 수 있을 것 같다는 생각이 들었다.

현대미술계에서 아는 사람이 단 한 명도 없다는 것이 가장 큰 난관이었지만, 곧 많은 갤러리스트gallerist, 갤러리를 소유하거나 운영하는 사람-옮긴이가 거만하고 무관심해 보여도 겉모습만 그렇다는 사실을 알게 되었다. 그들은 돈 쓸 준비가 되어 있는, 장차 컬렉터가 되려는 사람은 누구든지 환영하며 만나기를 간절히 원한다.

내가 산 첫 주요 작품은 바로 그 리처드 프린스의 〈파도 타는 간호사Surfing Nurse〉인데, 5만 달러에 구입했다. 아스트루프 피언리 현대미술관에 다녀온 직후 뉴욕의 한 갤러리에서 갤러리스트 아틀레 게르하르트젠Atle Gerhardsen과 함께 찾아낸 작품이었다. 미술관과 최신 경향의 미술을 수집하는 컬렉터들이 간호사 그림을 찾기 시작하던 무렵이었다. 4년 뒤 그 작품을 500만 달러에 되팔았다. 그 그림을 여전히 좋아했지만 현금이 훨씬 더 좋았다. 미술 작품을 파는 것이 달갑지 않았지만 그 한 점을 팔면 더 많은 작품을 살 수 있었다.

이렇게 횡재할 수 있었던 것은 내가 뛰어나게 영리해서가 아니라 이 책에서 밝힐 미술 수집의 원리를 따랐기 때문에 가능했다. 많은 전문가가 리처드 프린스를 그의 세대에서 가장 뛰어난 미술가 중 하나로 꼽는다. 비평가들과 큐레이터들이 그를 좋아하고, 그의 작품은 몇몇 세계적인 컬렉션에 소장되어 있다. 그럼에도 그의 작품가는 평단의 명성에 비해 수준이 낮았다. 간단히 정리하자면, 나는 작가의 명성에 따라 상승하는 작품가를 통해 이득을 본 것이다. 그러므로 이런 일이 자주 일어나리라 기대하는 것은 너무 순진한 바람이다.

대부분의 현대미술 컬렉터는 필립 애런Phillip Aarons, 로만 아브라모비치Roman Abramovich, 폴 앨런Paul Allen, 베르나르 아르노Bernard Arnault, 한스 라스무스 아스트루프 같은 상위 0.001퍼센트에 해당하는 매우 부유한 컬렉터들이 있는 저 높은 세계와는 거리가 멀다. 하지만 나는 지난 15년 동안 현대미술 수집에 대한 이런저런 지식을 쌓았다. 그리고 리처드 프린스 작품의 경우처럼 비교적 적은 예산이라 해도 세계적인 메가 컬렉터들보다 한발 앞서 나가는 일도 가능하다.

성공적인 컬렉터가 되기 위해서는 자신의 본능을 따르는 법을 배우고, 가능한 한 많이 보고 듣고 읽고 사고, 그리고 파는 것까지 해볼 필요가 있다. 또 미술계를 직접 경험해보고 결정하는 법도 배워야 한다. 시장의 흐름을 좇아야 할 때도 있고 거스르거나 무시해야 할 때도 있다. 나는 컬렉터로서 내가 가진 가장 중요한 자산은 호기심과 결단력이라고 생각한다.

물론 작품에 대해 적절히 설명해주고 설득하고 안심시키는 중개인이나 어드바이저에게 모든 구매 결정을 맡길 수도 있다. 미술계에는 언론인이자 뛰어난 재담꾼인 A. A. 길A. A. Gill이 말하는 이른바 아트 셰르파art Sherpa가 다수 존재한다. 그리고 그들에게 의지하는 것은 아무런 문제가 되지 않는다. 그중에는 아주 뛰어난 사람들도 있다. 최고의 조언자들은 지식뿐 아니라 연줄도 겸비하고 있다. 그리고 그들의 고객은 돈은 남아돌고 문화적 자산은 부족하다. 이 둘은 좋은 짝이 된다. 또는 아트 펀드에 투자할 수도 있다. 이 경우 재미는 훨씬 덜하겠지만 말이다.

미술 시장은 민주적이지 않다. 다른 작품보다 더 낫고 더 중요한 작품이 있다. 훌륭한 미술 작품을 적정 가격에 구입하는 것이 미술 컬렉터의 가장 핵심적인 목표이긴 하지

만 훌륭한 미술이 무엇인지 정의 내리기란 어렵다. 그것은 특정 음악을 좋아하는 이유를 설명하는 것처럼 복잡한 문제다. 이 작품은 감동적이다, 도전적이다, 불편하다, 설명하기 어렵다, 매력적이다, 아름답다, 독특하다, 흥미롭다, 비정상적이다, 특이하다라고 말할 수 있지만 이는 예술적 가치를 완벽하게 설명해주지 못한다. 훌륭한 미술은 좋은 소설과 매우 흡사하다. 거론되는 측면이 있는가 하면 거론되지 않는 측면도 있고, 종국에는 설명되지 않은 채 남겨지는 측면도 존재한다. 컬렉터이자 출판인, 탐험가인 나는 종종 나의 믿을 만한 직감을 따랐다.

이 에세이가 미술품을 수집하는 여정에서 함정을 피하는 데 도움이 되기를 바란다. 그리고 최소한 다음 한 가지 사실을 기억해주길 바란다. 컬렉션을 만들어가는 것은 삶을 살아가는 일 또는 자서전을 쓰는 일과 유사하다. 매우 개인적이기 때문이다. 내게 유효한 것이 독자들에게는 그렇지 않을 수도 있다. 그러므로 당신만의 길을 따라가라.

골프나 섹스에서는 실력이 기대에 훨씬 미치지 못할 때에도 때때로 승자가 된 듯 느낀다. 의사의 실수는 종종 무덤에 묻히고, 변호사의 패소는 수감 생활로 마무리된다. 그러나 미술 작품을 수집하는 일은 다르다. 당신이 저지른 실수의 결과물은 그저 당신의 집 벽에 걸리게 될 뿐이다.

세르가이 옌센 Sergej Jensen
〈무제 Untitled〉
2009
바느질한 천
180 X 160cm

세르가이 옌센
〈무제 Untitled〉
2007
염색 및 바느질한 천
310×280cm

비베케 탄트베르그 Vibeke Tandberg
〈공주는 산악자전거와 함께 잠들다 #1-8 Princess Goes to Bed with a Mountain Bike #1-8〉
2001
C-프린트
각각 166 X 126cm

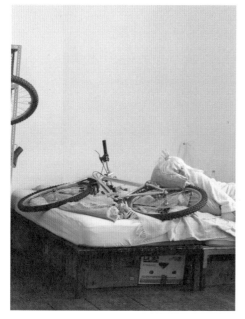

닉 렐프 Nick Relph
〈훈련 Disciplina〉
2013
폴리에스테르, 레이온
121.9×76.2cm

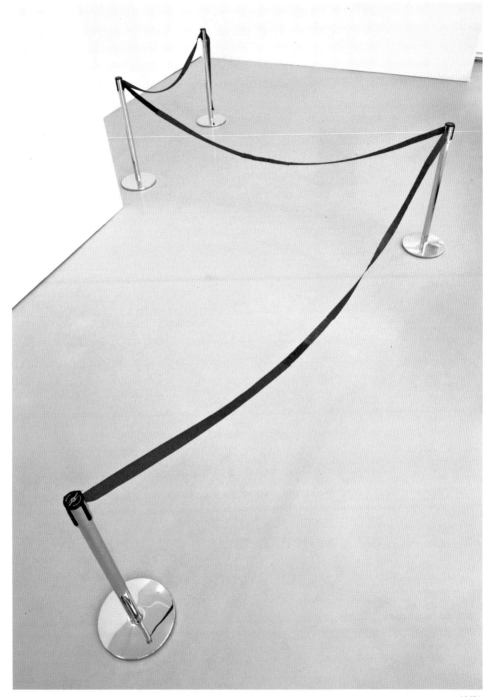

닉 렐프
⟨I (SO) ISO + 150⟩
2011
4개의 크롬 지지대
98 X 545 X 313cm

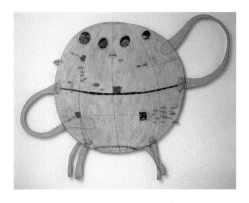

1		
	3	4
2	5	6

신타로 미야케 Shintaro Miyake
나무 위에 판지, 색연필, 연필
1 〈모함 D4-WS A Mothership D4-WS〉
 2004
 91 X 118 X 0.5cm
2 〈화성 생물체 Mars Dweller〉
 2004
 76 X 54.5 X 0.5cm
3 〈화성 생물체 Mars Dweller〉
 2004
 74.5 X 48 X 0.5cm
4 〈화성 생물체 Mars Dweller〉
 2004
 78.5 X 48 X 0.5cm
5 〈화성 놀이기구(해파리 형태) Mars Ride(Jellyfish Mode)〉
 2004
 108.5 X 76.5 X 0.5cm
6 〈화성 생물체 Mars Dweller〉
 2004
 53 X 42.5 X 0.5cm

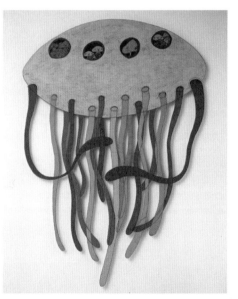

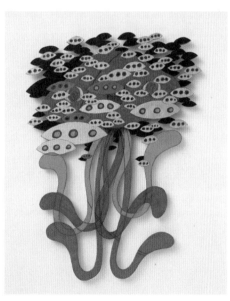

야나 오일러 Jana Euler
〈개인의 그림에서 공공의 그림으로, 그리고 그 길의 가로등 From Private to Public Painting and the Street Light on the Way〉
2013
캔버스에 유채와 아이섀도
80×60cm

캐럴 던햄 Carroll Dunham
〈데드 스페이스(내부) Dead Space(Inside)〉
2005
캔버스에 아크릴릭
152.7 X 122.2cm

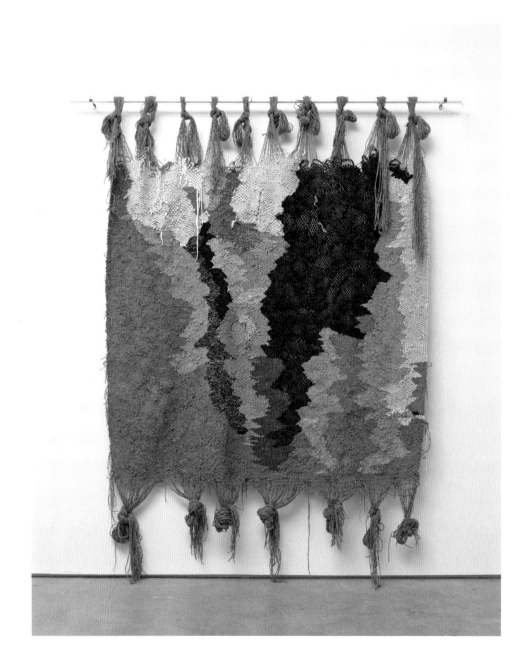

안 카트린 노벰베르 회이보 Ann Cathrin November Høibo
〈무제 Untitled〉
2014
수직 울, 나일론, 저지
210 X 182 X 15cm

발랑탱 카롱 Valentin Carron
〈더 난폭하고 더 과감한 Plus Violent et Plus Résolu〉
2008
스티로폼, 유리섬유, 레진, 아크릴릭
172×115×17cm

야나 오일러
〈요구 I Needs I〉
2013
캔버스에 아크릴릭
200 X 140cm

아라키 노부요시 Araki Nobuyoshi
〈무제 Untitled〉
1997
다섯 점의 흑백 프린트

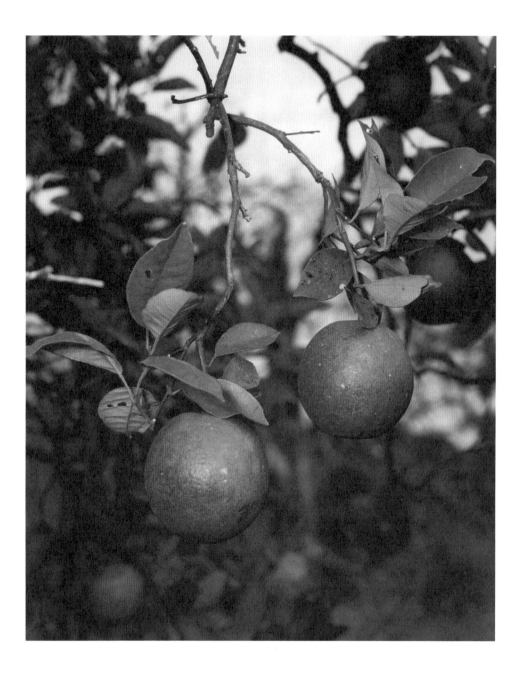

로 에스리지
〈오렌지밭 #6 Orange Grove #6〉
2004
C-프린트
96.52 X 76.2cm
에디션 2/5 + 2AP

우르스 피셔 Urs Fischer
〈개암 열매 Noisette〉
2009
실리콘, 모션 센서, 전동기
가변 크기
에디션 1/3 + 2AP

1. 　　　　　　　　　푹 빠져라

수집은 결국 매료된다는 것을 의미한다.

당신은 훌륭한 컬렉션을 만들겠다는 생각에 빠져야 한다. 예산 안에서 열정의 대상이 아닌 자신의 열정의 노예가 되어라. 조지프 말러드 윌리엄 터너Joseph Mallord William Turner의 작품 〈다리와 탑Bridge and Tower, 지금은 〈폰테 델레 토리, 스폴레토The Ponte delle Torri, Spoleto〉로 알려져 있음〉 앞에 서서 지그시 바라보고 있는, 지금은 고인이 된 미술 거래상 듀빈Duveen 경처럼 되고 싶어 해야 한다. 그는 이렇게 말했다. "내가 이 그림을 소유한다면 세상의 다른 그 무엇도 필요 없을 것이다."

2.　　　　　　초보 컬렉터가 묻는 가장 일반적인 질문

5,000달러를 갖고 있는데 좋은 미술품을 사고 싶습니다. 어떻게 해야 할까요?

　　억만장자 메가 컬렉터 엘리 브로드Eli Broad의 조언은 다음과 같다. "시간을 갖고 조사하라. 그리고 성급하게 구매하지 말아라. 시간을 투자해야 한다." 그의 말은 어느 정도 옳다. 나는 시작하기에 가장 좋은 방법은 배우는 것이라고 생각한다. 되도록 많이 보고 미술 서적을 탐독하라. 기회가 되면 가능한 한 여러 갤러리와 미술관, 개인 컬렉션을 방문하라. 책과 미술 잡지를 읽고(나는 모조리 읽는다), 미술계 사람들(컬렉터, 미술가, 큐레이터, 비평가, 갤러리스트)과 대화를 나누어라. 온라인에는 이용 가능한 정보가 무궁하지만, 조심하라. 인터넷상에서 얻을 수 있는 다른 정보들처럼 훌륭한 정보도 있지만 터무니없는 것도 많다. 미술 잡지에 실린 광고는 미술계에서 얻을 수 있는 중립적인 정보에 가깝다. 내가 〈아트포럼Artforum〉을 정기 구독하는 이유는 매 호 200~300페이지에 걸쳐 광고가 실려 있기 때문이다.

　　성공적인 수집은 매료되는 것만을 의미하지 않는다. 잘 알고 있는 것도 수집에 필요한 덕목이다. 그렇지만 비교적 단기간에 수천 점의 미술품을 구입한 엘리 브로드가 초보 컬렉터들에게 서두르지 말라고 한 것은 잘못된 조언이라고 생각한다. 나는 지금 당장 작품을 구입하고, 너무 오랜 시간 생각하지 말 것을 추천한다. 숲 주변을 어슬렁거릴 것이 아니라 갤러리에 가서 작품 몇 점을 사라. 그 작품을 집이나 사무실에 걸어두고 한 달 동안 바라본 뒤 다시 평가해보고, 점점 더 당신 마음에 드는 점이 무엇인지 자문해보라. 자신만의 취향을 개발하라. 브로드가 말한 대로가 아니라 그가 행한 방식대로 행동하라. 즉 구매 경험을 통해 배워나가라.

　　나는 20대 때 오슬로에 있는 리스 갤러리Galleri Riis 옆에 살았었다. 그 갤러리는 노르웨이 미술가 얀 그로트Jan Groth의 아주 훌륭한 드로잉 작품을 전시하고 있었다. 어느 날, 갤러리 창문을 통해 그의 작품을 보았는데 아주 마음에 들었다. 그래서 안으로 들어가 가격을 물었다. 슬프게도, 당시 내가 사기에는 다소 높은 금액이었다. 몇 년 뒤 같은 갤러리에서 그 작가의 새 전시가 열렸다. 이번에는 구매할 준비가 되어 있었지만 가격이 두 배로 뛰었고 예산을 조금 웃돌았다. 다시 몇 년 뒤 세 번째로 그의 전시를 보러 갔다.

여전히 그의 작품을 사고 싶었지만 가격은 전보다 훨씬 더 올라 있었다. 이번에도 그의 작품을 살 형편이 되지 않아 비참한 기분이 들었다.

이 경험을 통해 중요한 교훈 한 가지를 얻었다. 원하는 작품이 있으면 지체하지 말고 바로 사야 한다는 것이다. 물론 원칙적으로 구매 결정은 알고 있는 사실이나 이미 관찰한 현상에 근거를 둔다. 나는 얀 그로트의 드로잉을 보긴 했지만 작품이나 작가에 대한 지식이 별로 없었다. 또 모르고 있던 사실이나 알고 있어야 하는 관련 있는 현상을 고려하지 않았고, 그것을 알아내려는 수고조차도 하지 않았다. 호기심이 부족했던 것이다. 그로트는 뉴욕 5번가에 있는 솔로몬 R. 구겐하임 미술관Solomon R. Guggenheim Museum에서 전시한 이력이 있는 작가이기 때문에 그 가격은 적정했다. 그리고 모르고 있다는 것조차 전혀 인식하지 못하고 있었던 사실이나 그와 관련 있지만 잘 알려지지 않은 현상도 알고 있어야 했다. 노벨상 수상자인 대니얼 카너먼Daniel Kahneman이 끊임없이 환기해주듯이, 내일은 어제를 반영하지 않을 수도 있다. 당신은 많이 알고 있길 바라지만 작품을 수집할 때에는 언제나 모르는 사실이 더 많기 마련이다.

5,000달러는 오늘날 미술 시장에서 그리 많은 작품을 살 수 있는 금액이 아니므로 그 돈으로 미술 잡지를 구독하고, 아트 페어를 찾아다니며 작가의 서명이 들어간 사진·판화·조각이나 비디오 에디션 작품 한 점을 구매하며, 더 많은 작품을 사기 위해 더 많은 돈을 벌고자 노력하는 편이 낫다. 오늘날 미술 시장에서 최고의 작품성을 지닌 작품 중에는 번호가 매겨지고 서명이 담긴 에디션 작품도 있다. 에디션 작품은 의외로 가격이 매우 합리적이다. 미술품은 사치품이지만, 그렇다고 해서 꼭 비싼 것일 필요는 없다.

나는 뉴욕의 아티스트 스페이스Artists Space에서 오늘날 가장 뜨거운 관심을 받는 동시대 젊은 작가 몇몇의 훌륭한 작품을 한 점당 몇백 달러를 주고 구입했다. 최근에 런던의 서펜타인 갤러리Serpentine Gallery를 방문했는데, 이 갤러리는 뛰어난 작가들의 매우 훌륭한 판화를 적당한 가격에 판매한다. 여기서 오노 요코Ono Yoko가 디자인한, 캔에 담긴 선인장 〈나와 함께 사랑을 키워요Grow Love with Me〉를 20파운드에 구입했다. 적당한 가격의 작품을 구매할 수 있는 곳으로 뉴욕의 화이트 컬럼스White Columns와 프린티드 매터Printed Matter, 레이캬비크의 I8, 바젤의 바이엘러 미술관Beyeler Foundation, 취리히의 카비네트Kabinett, 베를린의 텍스트 추어 쿤스트Texte zur Kunst를 들 수 있다. 몇 년 전에는 화이트 컬럼스에서 에이햅

Ahab, 허먼 멜빌Herman Melville의 소설 《모비딕Moby Dick》에 등장하는 선장-옮긴이의 알비노 향유고래를 그린 기이하고 아름다운 작은 그림을 250달러에 샀다. 이곳에는 이 작품 외에도 많은 그림이 있다. 한스-페터 펠트만Hans-Peter Feldman이 조지 워싱턴George Washington의 코를 붉게 물들인 1달러짜리 지폐도 구입할 수 있고, 시그마르 폴케Sigmar Polke의 흥미로운 판화도 구입할 수 있다. 그리고 거의 모든 대도시에는 작품을 직접 판매하는 것을 반가워하는 학생으로 가득한 미술학교가 있다.

미술계에는 적은 돈을 투자해 거액을 벌어들인 사람들 이야기가 많다. 우체국 직원이었던 허버트 보겔Herbert Vogel과 도서관 사서였던 도로시Dorothy 부부는 전설적인 인물이다. 이들은 수입이 그리 많지 않았음에도 현대미술에 대한 열정 하나로 놀랍게도 무려 5,000점이 넘는 현대미술 작품을 모았다. 이들은 열정적인 후원자가 자기를 진지하게 생각해주는 것에 기뻐하는 지명도 낮은 젊은 미술가들과 친구가 되어 구입 예산을 늘릴 수 있었다. 이 부부는 자동차나 값비싼 옷을 사지 않았고, 휴가도 가지 않았으며, 집세가 싼 작은 아파트에서 살았다. 검소하고 현명하게 소비한 이들은 종종 작가들의 초기 작품을 직접 구매했는데 시장 판매가가 정해지기 전이라 가격이 낮았고, 50퍼센트의 갤러리 수수료도 아낄 수 있었다. 게다가 수집에 대한 재능도 있었다. 이들은 결국 워싱턴 D.C.의 국립 미술관National Gallery of Art에 컬렉션의 일부를 기증했고, 미국 내 50개 주의 갤러리와 미술관에도 작품을 기증했다.

보겔은 〈뉴욕 타임스New York Times〉와 나눈 인터뷰에서 이렇게 말했다. "나는 아무것도 아니었습니다. 그저 우체국 직원이었죠. 하지만 미술가들을 존경했습니다. 그리고 그들도 나를 어느 정도 존중해주었습니다. 그들은 새벽 3~4시가 될 때까지 이야기하곤 했고, 나는 그저 이야기를 들어주었을 뿐입니다. 아무 질문도 하지 않았지요." 보겔은 어떤 사람에게 방해받지 않고 자기 자신에 대해 말할 수 있게 해주면 그 사람이 상대방을 좋아하기 시작한다는 사실을 알고 있었던 것이다.

보겔 부부의 전략은 매우 유효했다. 그렇지만 예술적인 중요성의 측면에서 일반적인 경험의 법칙, 즉 원작에 돈을 적게 쓸수록 위험성이 커진다는 사실은 기억하고 있어야 한다.

3. 규칙은 없고 오직 거래만 존재한다는 사실을 받아들여라

내가 미술 시장을 좋아하는 이유 중 하나는 다른 시장과 같지 않다는 점 때문이다.

　미술 시장에서는 내부 거래, 가격 조작, 카르텔이 모두 일반적인 시장 원리에 속한다. 분명 미술 시장은 법 앞에 평등하다. 다만 다른 시장보다 규제가 적을 뿐이다. 다른 분야에서라면 감옥에 가야 할 행위를 미술계에서는 정상적으로 여긴다. 나는 이러한 세계를 즐긴다. 만약 컬렉터가 되고 싶다면 마음에 들든 그렇지 않든 간에 이 현실을 받아들여야 한다.

조시 스미스 Josh Smith
⟨무제 Untitled⟩
2008
캔버스에 유채
50.8 X 40.64 X 2cm

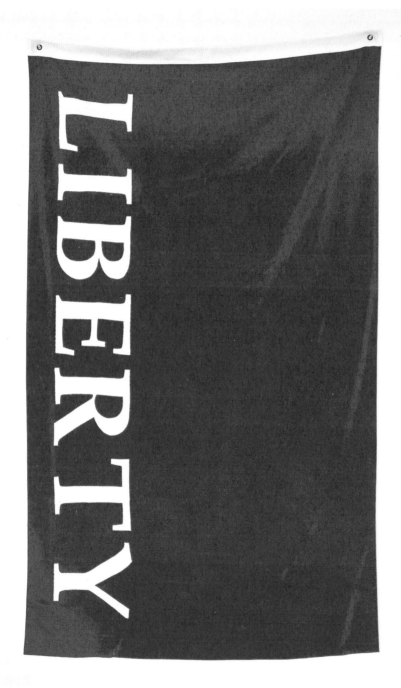

가르다르 에이데 에이나르손 Gardar Eide Einarsson
〈자유 Liberty〉
2007
면, 쇠고리
250 X 150cm

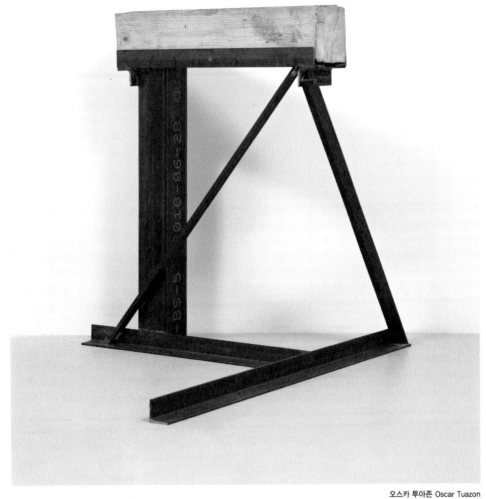

오스카 투아존 Oscar Tuazon
〈무제 Untitled〉
2011
나무, 철
114×80×93cm

아바프 AVAF(Assume Vivid Astro Focus)
〈부치 퀸 4-3 Butch Queen 4-3〉
2005
서명한 CD 위에 벽지 설치, 프린트
가변 크기
에디션 2/3 + 1AP

페터 베히틀러 Peter Wächtler
〈무제 Untitled〉
2014
종이에 수채, 연필
108×145.4cm

페터 베히틀러
〈무제 Untitled〉
2014
종이에 잉크
150×240cm

욘 보크 John Bock
⟨무제(221104,1) Ohne Titel(221104,1)⟩
2004
종이에 콜라주
38.5×31.5×8cm

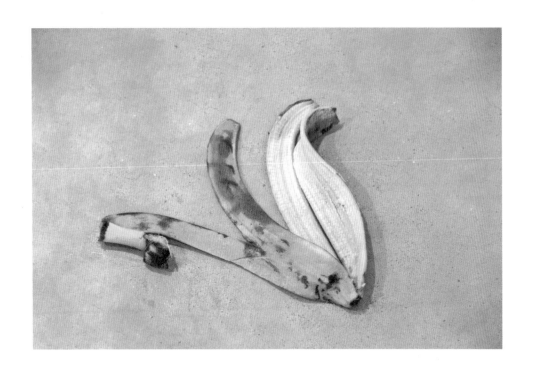

아드리아나 라라 Adriana Lara

〈설치(바나나 껍질) Installation(Banana Peel)〉

2008

미술관 직원에게 매일 아침 바나나 한 개를 먹고 전시 공간 어딘가에 껍질을 버리도록 지시한다

가변 크기

설치 전경: 〈예수보다 젊은 Younger than Jesus〉, 뉴 뮤지엄 New Museum, 뉴욕

트리샤 도넬리 Trisha Donnelly
〈포르티쿠스 Portikus, 프랑크푸르트암마인 Frankfurt am Main〉
2010

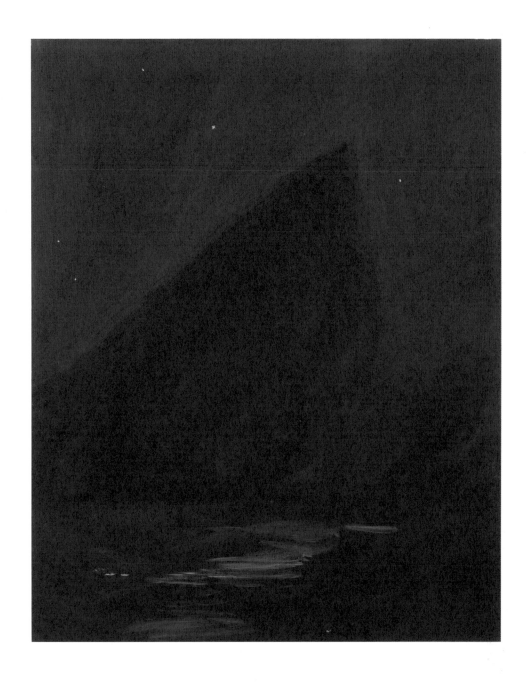

카렌 킬림니크 Karen Kilimnik
〈빙산이 앞에! Iceberg Ahead!〉
2002
캔버스에 수용성 유채
76.2 X 60.9cm

ON THE WIDE,

레이먼드 페티번 Raymond Pettibon
〈무제(넓은 곳에서) No Title(On the Wide)〉
2003
종이에 연필, 잉크
58.4×106cm

AND THERE ARE DEPTHS AS WELL AS HEIGHTS.

AND SOMEBODY YELLED, "OUTSIDE!"

토바 아우어바흐 Tauba Auerbach
〈CMY 04〉
2008
종이에 에어브러시
79.7 X 61.5 X 2.54cm(액자 포함)

토바 아우어바흐
〈그림자 직조—구멍, 유령 | Shadow Weave—Hole, Ghost I〉
2013
나무틀 위에 직조한 캔버스
152.4 X 114.3 X 4.4cm

마티아스 팔바켄 Matias Faldbakken
〈노예가 만든 [오슬로 v#09] Fashioned by Slavery [Oslo v#09]〉
2012
먹, 액자에 넣은 라이트젯 프린트(후지 크리스털 아카이벌 그레이드 페이퍼)
160 X 118cm

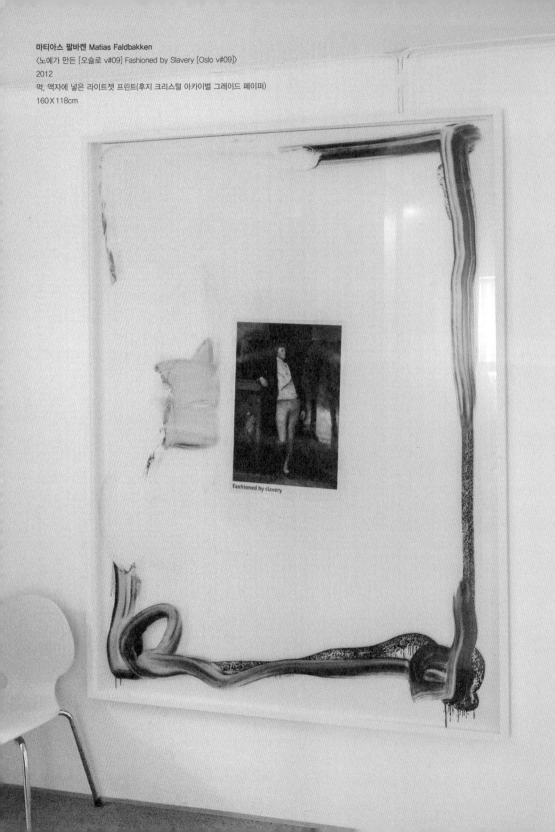

4.　　　　　　이해한다고 좋아지는 것은 아니다

미술계 사람들이 가장 많이 하는 조언은 이것이다. "좋아하는 작품을 구입하라." 그러나
이 말은 쓸모없는 충고다. 당신의 눈을 즐겁게 해주는 작품만 구입한다면 결국 지루한 컬
렉션으로 끝나버릴 수 있다. 알다시피 훌륭한 미술 작품은 훌륭하고, 그 외의 작품은 그
저 나머지일 뿐이다. 훌륭한 작품은 종종 충격적이고 불편하며 복잡하다. 나는 프린스의
뛰어난 카우보이 작품이나 세르가이 옌센Sergej Jensen의 매력적인 그림은 보자마자 좋아했
지만 클라라 리덴Klara Lidén의 작품을 즐기기까지는 몇 주가 걸렸고, 토바 아우어바흐Tauba
Auerbach를 이해하는 데는 수개월이 걸렸으며, 트리샤 도넬리Trisha Donnelly를 이해하는 데는
수년이 걸렸다. 현대미술계에서는 편안한 미술이 대세인데 내가 옌센이나 리덴, 아우어바
흐, 도넬리의 작품과 함께 지낼 수 있다는 것을 알게 되어 안도감을 느낀다. 이 작품들은
훌륭한 미술은 언제나 탐구하고 발견해야 할 새로운 차원과 극지를 제시한다는 점을 상
기시킨다.

　　　트리샤 도넬리가 2002년 4월 5일 오후 7시에 나폴레옹의 전령 같은 복장을 한 채
백마를 타고 14번가에 위치한 케이시 캐플런Casey Kaplan의 갤러리로 간 일은 지금 생각해도
여전히 당혹스럽다. 그녀가 나폴레옹을 대신해 항복령을 읽었을 때 몇 사람이 몹시 궁금
해하며 서 있었다. 항복령은 다음과 같은 문장으로 마쳤다. "황제는 패했고 그는 자신의
무게를 당신의 가슴과 나의 가슴에 싣는다. 그리고 이로써 나는 전기를 띤다. 나는 전기
를 띤다." 그 이후로 전 세계 미술계가 그녀가 무슨 일을 하고 있는지 궁금해한다. 따라서
그때 그녀의 행동은 성공적이었다.

　　　당신이 접하는 도전적인 작품 이면에 존재하는 복잡한 특성을 이해하는 데 시간을
할애하라. 그렇지만 완벽하게 이해할 것이라고 기대하지는 말아라. 그것은 불가능하다.
세계적인 큐레이터 한스 울리히 오브리스트Hans Ulrich Obrist는 늘 다음 세대의 새로운 작품
을 찾아 나선다. 그가 매우 좋아하는 질문은 "아직 마치지 못했거나 실현하지 못한 프로
젝트가 있습니까?"다. 나는 모든 사람이 그런 프로젝트를 갖고 있다고 생각하기 때문에
오브리스트의 태도가 마음에 든다. 그렇지만 오브리스트라 하더라도 도넬리의 모든 작품
을 완벽히 이해할 것이라고 확신하지는 못하겠다. 하지만 분명한 것은 오브리스트는 그

녀의 작품을 사랑한다는 점이다.

많은 작품이 처음 전시될 때에는 이상해 보인다. 내 말은 보들레르Charles-Pierre Baudelaire적인 의미에서 이상하다는 뜻이다. "아름다움은 이상하다. 언제나 기이함, 단순하고 즉흥적이며 무의식적인 기묘함의 기운을 담고 있다." 따라서 당신 역시 끊임없이 자기 자신을 뛰어넘고자 노력할 필요가 있다. 위험을 감수하고 새롭고 낯설며 이해할 수 없는 미술 작품과 함께 멋진 미래를 보내는 데 도전해보라. 나는 대개 극지를 향해 걸어가거나 에베레스트 정상을 오를 때와 동일한 원칙을 따른다. 즉 한발 앞서 생각하고 가벼운 행장으로 여행하며 두려움은 뒤에 남겨놓는다.

프란츠 웨스트Franz West는 내가 오랫동안 매우 좋아한 작가다. 2008년 그는 자신의 롤스로이스Rolls-Royce 앞에 서서 보닛 장식이 있는 곳에 〈적응성passtücke〉이라 부르는 조각 하나를 얹어놓고 포즈를 취했다. 나는 그 조각에 흠뻑 빠졌고, 프랑크푸르트에 있는 웨스트의 갤러리스트 베르벨 그레슬린Bärbel Grässlin에게 문의해보니 구입이 가능했다. 그런데 그녀가 그 작품을 미술관에 판매하고 싶어 하는 것 같았다. 나는 모르는 척하고 그레슬린에게 계속 이메일을 보냈고, 마침내 그녀가 답장을 보내왔다. 웨스트는 롤스로이스를 위해 한 점이 아닌 여섯 점의 조각 작품을 만들었고, 각각의 작품은 일주일 중 작업한 6일을 나타내므로 여섯 점 모두 구입해야 한다는 내용이었다. 그 작품에 사로잡힌 나는 충동적으로 그 조건에 동의했다. 비싸긴 하지만 중요한 작품이었다. 그러나 청구서를 받아들었을 때 큰 충격을 받았다. 조각 작품만 구입했다고 생각했는데, 차 값까지 포함되어 있었던 것이다. 청구서에 따르면 롤스로이스는 조각 작품을 위한 좌대였다.

미술가 우르스 피셔Urs Fischer에게 훌륭한 컬렉션의 요건에 대해 질문했을 때 그는 "판별이 가능할지는 모르겠지만, 훌륭한 컬렉션은 낯선 작품들을 포함하고 있어야 한다"고 대답했다. 많은 컬렉션이 너무나 유사하고, 승리를 기념하듯 동일한 '트로피' 작가들을 포함하고 있다. 왜냐하면 모두 같은 목표를 지향하는 사람들의 도움을 받아 모았기 때문이다. 이는 요지경 상자와 같다. 소장 작품 각각은 모두 훌륭할 수 있지만 컬렉션 자체는 필시 따분할 것이다.

5. 완벽한 눈과 코, 귀를 만들어라

한때 1960년대에 탁월한 감식안으로 페러스 갤러리Ferrus Gallery를 운영한 어빙 블럼Irving Blum에게 경탄한 적이 있다. 한번은 그가 앤디 워홀Andy Warhol의 작품을 1,500달러에 판매했다가 1,350달러를 주고 되산 적이 있다. 작품을 산 컬렉터의 부인이 워홀의 작품을 집에 들이길 거부하는 바람에 남편이 구매 취소를 요구한 것이다. 그 작품을 원하는 사람이 아무도 없었으므로 블럼은 별수 없이 그것을 오랫동안 보유하고 있었다. 약 50년 뒤 그는 7,500만 달러에 그 작품을 구입하겠다는 제안을 받았지만 이를 거절했다. 그는 내게 "7,500만 달러를 지불하려는 사람이 있다면 결국에는 1억 달러에 사려고 하는 사람이 나타날 테니까요"라고 말했다.

이 일화로 인해 블럼이 탁월한 미적 감식안을 지녔다고 여겼던 나의 믿음은 무너졌다. 그는 "나는 돈 냄새를 맡는 좋은 코를 가졌다고 하는 편이 맞습니다"라며 내 생각을 바로잡아주었다. 미술 시장은 미인 대회와 같다. 모든 사람이 다른 사람들이 생각하고 있는 바에 관심을 가진다. 블럼은 자신이 존경하는 두 사람이 어느 미술가의 이름을 언급할 때마다 그 작가를 만나러 다녔다. 이것이 바로 그가 앤디 워홀과 재스퍼 존스Jasper Johns의 작품을 캘리포니아 최초로 전시한 갤러리스트가 된 비결이다. 한 가지 이야기를 덧붙이자면, 워홀은 그의 로스앤젤레스 전시 개막식에 참석하고 싶지 않았지만 블럼이 저명인사를 만나게 될 것이라고 하자 마음을 고쳐먹었다고 한다. 개막식에 저명인사들이 오지 않았지만 워홀이 결정을 번복하기에는 너무 늦고 말았다.

훌륭한 컬렉터는 눈뿐 아니라 코와 귀까지 동원해 작품을 수집한다. 형편없는 미술과 훌륭한 미술을 구별하기란 결코 쉽지 않다. 종종 모든 작품이 비슷하게 보일 정도다. 세르가이 옌센은 다른 미술가들이 자신의(사고나 사건의 묘사 대신 그림 표면이 드러나는) 직물 작품을 모방하는 데 넌더리가 나서 보다 구상적인 그림을 그리기 시작했을 정도니까.

6. 뻔한 컬렉션이 아닌 보다 흥미로운 컬렉션을 만드는 법

이건 쉬운 일이다.

놀랍게도 예산이 무한정인 사람은 대개 따분한 미술 컬렉션을 갖고 있다. 훌륭한 컬렉터는 근심에 빠질 때가 많다. 그들은 살 여유가 없는 작품을 구입함으로써 앞으로 어떻게 갚을지 모를 빚을 진다. 그리고 더 나은 가격에 사고자 끊임없이 싸워야 한다. 열정적인 컬렉터인 노르웨이의 왕비조차 자신과 컬렉션을 위해 예산 한도를 엄격히 지킨다고 고백할 정도다. 비록 그녀가 미술 작품을 수집하는 데 실제로 얼마만큼 어려움을 겪는지 잘 알지는 못하지만 말이다.

몇 년 전 동포들의 돈을 뜯어내 큰 재산을 일군 우크라이나의 컬렉터 빅토르 핀추크Victor Pinchuk가 베네치아의 푼타 델라 도가나Punta della Dogana를 방문했다. 당시 이곳에서는 프랑스의 억만장자 프랑수아 피노François Pinault의 컬렉션이 전시되고 있었다.

핀추크는 제프 쿤스Jeff Koons의 작품들을 가리키면서 마치 사탕 가게에 들어간 어린아이처럼 큰 소리로 "나는 저 작품을 갖고 있어. 저 작품도!"라고 외쳤다. 분명 화이트 큐브White Cube와 가고시안 갤러리Gagosian Gallery는 그를 10억 달러감이라고 생각했을 것이다. 두 갤러리의 내부 관계자가 전한 이야기에 따르면 핀추크는 이 두 갤러리에서 제프 쿤스와 데미언 허스트Damien Hirst 등의 작품을 구입하는 데만 15억 달러를 썼다고 한다. 훌륭한 작품과 그저 그런 작품이 혼재된 그의 컬렉션은 오로지 두 가지 기준에 따라 수집되었다. 즉 비싼 작품과 유명한 작품. 이는 마치 그 주의 베스트 뮤직과 최신 유행곡 차트 1위를 모아놓은 것과 같다.

미술계는 큰돈에 사족을 못 쓰는 사람과 같아서 아주 부자일 때는 새로운 친구를 사귀기 쉽다. 테이트 모던Tate Modern의 니컬러스 세로타Nicholas Serota 경, 이탈리아의 공산당원이기도 했던 디자이너 미우치아 프라다Miuccia Prada, 뉴욕 현대미술관Museum of Modern Art 관장 글렌 D. 로리Glenn D. Lowry는 모두 동조하며 핀추크가 흥청망청 쇼핑하는 데 일조했다.

데미언 허스트는 뛰어난 미술가이자 탁월한 판매원이라고 할 수 있다. 몇 년 전 그의 스폿 페인팅spot painting이 전 세계에 있는 가고시안 갤러리에 전시되었다. 일간지 〈파이낸셜 타임스Financial Times〉는 전시 작품 대다수가 개인 컬렉터에게 빌려온 것이어서 판매할

수 있는 작품이 한 점도 없다고 보도했다. 그러나 사실 다수의 작품이 판매되고 있었다. 비슷한 시기에 〈이코노미스트Economist〉가 "구매하기는 쉽지만 판매하기는 어려운"이라는 제목으로 허스트의 작품 시장에 대한 분석 기사를 실었다. 나는 당시 뉴욕 첼시의 가고시안 갤러리에 갔었는데 허스트의 전시 작품이 판매되고 있다는 이야기를 들었다. 허스트와 가고시안 갤러리가 준비한 약삭빠른 마케팅 전략이었던 것이다. 이들은 기자와 컬렉터들이 허스트의 작품은 수량이 많지 않아 구입하기 어렵다고 믿게 만들어서 작품의 수요, 곧 가격을 올리고자 했다. 그러나 컬렉터들이 같은 이야기를 너무 자주 들어서인지 결국 많은 작품이 진짜로 팔리지 않고 남아 있었다.

최근 한 저녁 식사 자리에서 미술가 신디 서먼Cindy Sherman에게 훌륭한 컬렉터들이 공통적으로 지닌 자질이 무엇인지를 물었다. 우리 두 사람 모두 약간 취기가 오른 상태이긴 했지만 그녀는 재빨리 대답했다. "정보에 정통하고 기꺼이 모험을 감행한다는 점이죠." 그다음으로 형편없는 컬렉터들의 공통점은 무엇인지를 물었다. 그녀는 이렇게 대답했다. "그들은 무리를 따르죠." 그녀의 말이 맞다.

그런 의미에서 앞서 말한 빅토르 핀추크는 흥미롭다. 그의 컬렉션은 충분한 재원을 가진 컬렉터라면 누구든지 쉽게 따를 법한 공식을 따르기 때문이다. 오슬로에 있는 갤러리 스탠더드Standard의 에이빈 푸르네스비크Eivind Furnesvik는 이를 '주크박스 사고방식'이라 부른다.

"미술 시장의 디지털화에 따른 속도의 향상과 전 세계적인 확장은 역설적으로 컬렉터들 사이에 단일화된 문화를 낳았다. 동일한 사건에 대한 강조, 성공에 대한 동일한 기준, 정보의 동일한 원천이 '좋은 취향', 또는 적어도 '인정받는 취향'에 대한 대단히 경직된 틀을 낳는다. 이는 약간의 고전음악과 대다수를 차지하는 팝 음악, 그리고 히트곡이 하나뿐인 반짝 스타의 노래로 가득한 주크박스와 그리 다르지 않다. 컬렉터들에게는 이미 주어진 선택지 가운데 버튼을 누르는 일만 남아 있을 뿐이다."

볼프강 틸만스
〈정신의 구조 #63 Mental Picture #63〉
2002
C-프린트
200 X 144.8cm

토바 아우어바흐
〈무제(주름) [광주 #2] Untitled(Fold) [Gwangju #2]〉
2010
캔버스에 아크릴릭, 나무틀
203.2✕152.4✕3.81cm

토바 아우어바흐
⟨조각/파동 섬전암 III,I Slice/Wave Fulgurite III,I⟩
2013
모래, 화강암, 유리, 레진, 오팔, 가닛 유리, 스프레이 래커로 채색한 나무 좌대
3.81 X 106.68 X 3.81cm

우르스 피셔
〈빌어먹을 고마워 Fuck You Thank You〉
2007
주조한 알루미늄, 아크릴릭
97 X 305 X 172cm
에디션 1/1 + 2AP

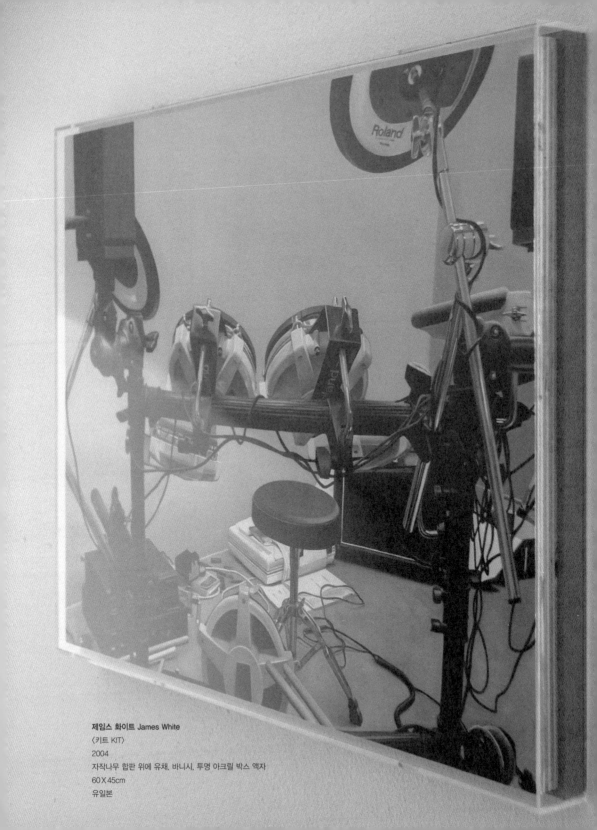

제임스 화이트 James White
〈키트 KIT〉
2004
자작나무 합판 위에 유채, 바니시, 투명 아크릴 박스 액자
60×45cm
유일본

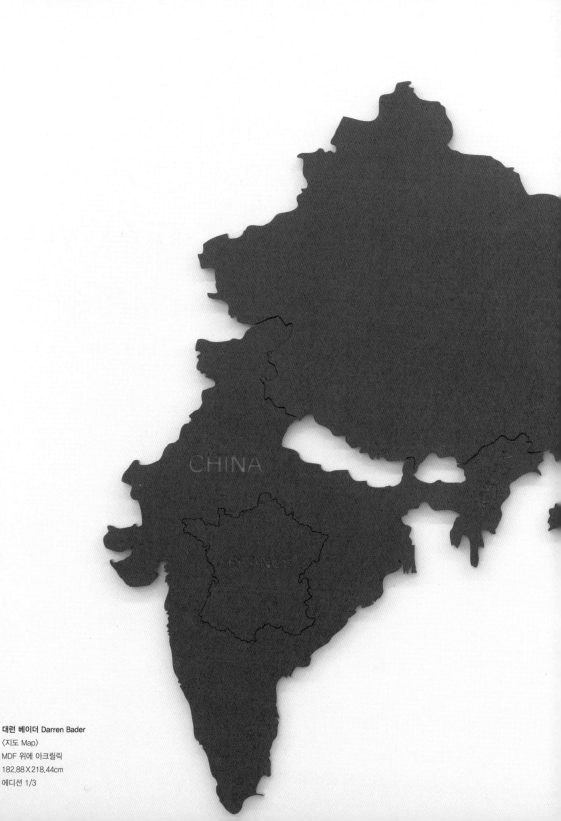

CHINA

대런 베이더 Darren Bader
〈지도 Map〉
MDF 위에 아크릴릭
182.88×218.44cm
에디션 1/3

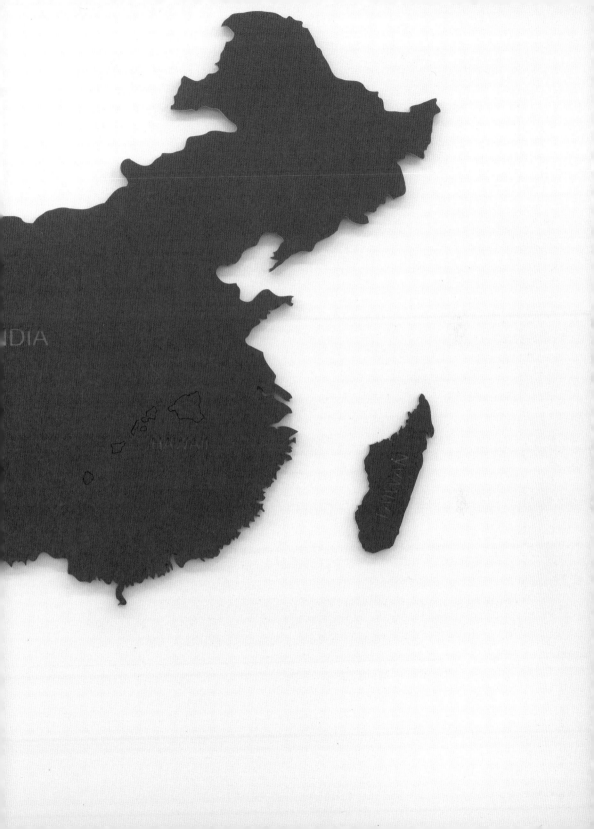

한넬리네 뢰제베르그 Hanneline Røgeberg
〈발자크 IV Balzac IV〉
2008
캔버스에 유채
60×45cm

마티아스 팔바켄
〈무제(캔버스 #23) Untitled(Canvas #23)〉
2008
벨기에산 리넨에 캔버스 테이프
152.5 X 152.5cm

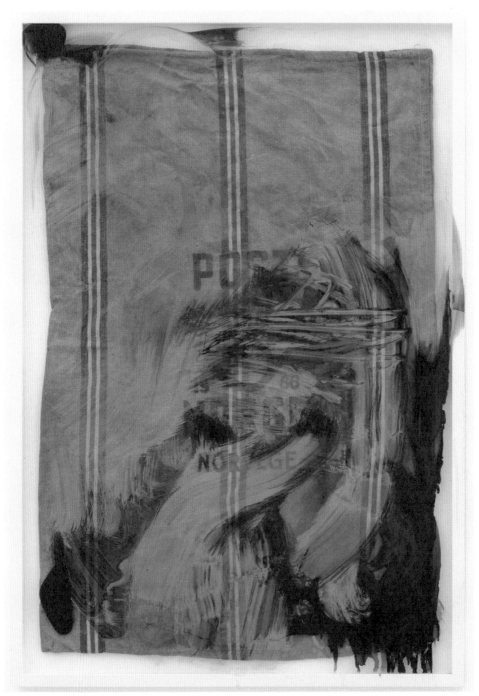

마티아스 팔바켄
〈무제(우편 행낭) Untitled(Post Bag)〉
2013
캔버스, 액자, 물감
106.8 X 73.6cm

실 플로이어 Ceal Floyer
〈오리-토끼 Duck-Rabbit〉
2009
알루미늄 복합 패널 위에 포스터
60 X 60cm
에디션 1/6 + 2AP
설치 전경: 쿤스트베르케 Kunstwerke, 베를린 Berlin, 2008

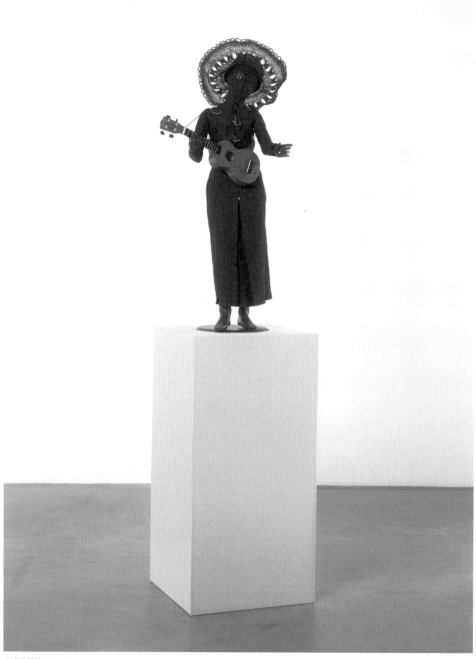

로타어 헴펠 Lothar Hempel
〈그녀는 자유를 노래하고 나는 그녀를 사랑한다! Sie singt für die Freihet und Ich liebe Sie!〉
2007
혼합 재료
255×60.5×60.5cm

아네 임호프 Anne Imhof
〈나는 기억한다 I Remember〉
2013
설화 석고, 석고
8X9X17cm

마티아스 팔바켄
〈잡지 사진 #05 Magazine Picture #05〉
2007
후지 크리스털 아카이벌 페이퍼 위에 라이트젯 프린트
110 X 150 X 1cm

마티아스 팔바켄
〈린드버그와 게이시 Lindbergh and Gacy〉
2005
코닥 아카이벌 페이퍼 위에 손으로 채색한 라이트젯 흑백 프린트
28 X 40cm

욘 보크
⟨무제(130306,1) Ohne Titel(130306,1)⟩
2006
콜라주, 혼합 재료
41.4×25.5cm

7. 미술계에서 누구와 어울릴 것인가

물론 이 질문에 대한 답에는 어드바이저, 미술가, 큐레이터, 비평가, 미술 거래상, 갤러리 스트가 포함된다. 다시 말해 가치 있는 관점을 제공하는 사람 모두다. 그렇지만 가장 도움이 되는 사람은 누구일까?

　　미술가들은 어떤 작업을 하고 있고 그들이 좋아하는 프로젝트는 무엇이며 앞으로 있을 전시 계획과 그들이 존경하는 다른 미술가는 누구인지와 같이, 다른 방법을 통해서는 알아낼 수 없는 작가 자신과 작품에 대한 이야기를 들려줄 수 있다. 그리고 그들은 종종 함께 파티를 즐기기도 좋다. 많은 미술가가 서로 작품을 교환하기 때문에 어떤 미술가는 다른 이들보다 좋은 작품에 대해 보다 잘 알고 있다. 당신이 존경하는 미술가가 어떤 작가의 작품과 자신의 작품을 교환하려 한다고 이야기할 때, 그 작가에 대해 알아볼 필요가 있다.

　　언젠가 "미술가에게는 맥주 한 잔을, 미술 거래상에게는 점심을 사라"는 현명한 조언을 들었다. 나는 이 조언을 따랐는데, 대개 둘 모두를 집으로 초대해 저녁 식사를 대접했다. 한번은 미술가 가르다르 에이데 에이나르손Gardar Eide Einarsson이 또 다른 미술가인 오스카 투아존Oscar Tuazon에 대해 이야기해주었다. 그때는 아직 투아존을 대표하는 갤러리가 생기기 전이었다. 그리고 또 다른 저녁 식사 자리에서는 당시 그리 알려지지 않은 미술가인 조시 스미스Josh Smith를 언급하기도 했다. 이와는 별개로 어쨌든 우리는 즐거운 시간을 보냈다.

　　작가의 작업실을 방문하는 것은 흥미로운 경험이고 다른 컬렉터보다 먼저 그 작가의 작품을 고를 수 있다는 부가적 이점도 있다. 작가들이 자신의 작업과 어떤 관계를 맺고 있는지 관찰하는 것은 흥미진진하다. 예를 들어 클라라 리덴 같은 미술가의 경우에는 그녀와 그녀의 작품을 분리하기 어렵기 때문에 작가가 곧 작품이라고 볼 수 있다. 이는 곧 그녀의 개성이 가시적 형태로 전환되었다는 의미다. 나는 이 변형을 높이 사고 그것에 감탄한다. 다만 나는 낭만적인 사람이어서 미술을 그저 직업으로 생각하는 작가에 대해서는 그 변형을 좋아하지 않는다.

　　또한 개인 소장가의 컬렉션을 구경하고 다른 컬렉터들과 함께 식사나 술자리를

갖는 것이 매우 자극이 되고 교육적이라고 생각한다. 대부분의 컬렉터는 진심으로 관심을 갖고 있는 누군가에게 자신의 컬렉션을 보여주는 것을 즐기는데, 나는 종종 나 자신에게 보여준다. 때때로 컬렉터들은 다른 사람의 컬렉션에 대해 험담을 늘어놓기도 한다. 한 친구는 이를 다음과 같이 정리했다. "…소유를 향한 자아의 여정, 종종 가차 없는 자기도취적인 공격적 태도, 또는 돈을 걸고 다른 사람들의 회의적인 태도에 맞서서 자신의 결정이 맞는지 틀린지 증명될 때 느끼는 흥분이 꼭 동료 컬렉터들을 관대하게 바라볼 수 있도록 만드는 것은 아니다." 콩고의 속담처럼 코코넛을 삼킨 사람은 자신의 항문에 자신감이 있어야 한다. 노아의 방주에는 온갖 동물이 타고 있었다. 나는 다양한 사람들의 모임에서 교훈뿐 아니라 즐거움도 얻는다.

큐레이터와 미술관 관장은 어떤 작가가 어느 기관의 전시회에 작품을 전시하는지, 그 결과 작품 가격이 상승할 가능성이 있는지에 대한 내부 정보를 갖고 있다. 또 대부분의 큐레이터는 나보다 미술에 대해 훨씬 많이 알고 있다.

아트 어드바이저 중에는 매우 훌륭한 사람도 있다. 그들의 임무는 상대방의 시각을 통해 미술을 보는 것이다. 어려운 일처럼 들리겠지만, 나는 많은 어드바이저와 그들의 고객을 만나보았기 때문에 이 공식이 주요할 수 있다는 사실을 알고 있다. 다수의 갤러리스트는 어드바이저의 고객보다 어드바이저와 거래하는 것을 선호한다. 왜냐하면 어드바이저에 대해 더 잘 알고 있고, 이전에 함께 일해본 경험도 있으며, 그들이 아는 것이 더 많다는 사실을 알기 때문이다. 한번은 뮌헨 출신의 섹시하고 똑똑한 어드바이저에게 그녀가 늙고 병든 고객과 잠자리를 갖는 것에 대해 농담을 건넸다. 그녀는 나를 순진한 어린아이 보듯 쳐다보면서 "그런데 말이죠, 엘링. 어드바이저들은 모두 자신의 고객과 잠자리를 갖는답니다"라고 맞받아쳤다.

최근 들어 부유한 컬렉터-투기꾼에 대한 비판이 일고 있다. 이들은 주로 미국에 기반을 두고 활동하면서 어떤 젊은 미술가가 유망하고 누가 그렇지 않은지를 결정한다. 컬렉터이자 미술 거래상인 피터 브랜트Peter Brandt는 언론에서 복제 거물printing tycoon이라는 재미있는 별명으로 불리는 인물로, 조시 스미스의 작품 200점과 네이트 로맨Nate Lowman의 총알 그림 40점, 엄청난 양의 우르스 피셔 작품을 보유하고 있다. 대부분의 컬렉터는 5~10년 동안 열심히 수집하고 난 뒤, 일단 자신의 컬렉션이 필요성을 만족시킬 정도로

충분해졌다고 판단하면 이후에는 자신의 부를 즐기기라도 하듯 수집하는 속도를 늦춘다. 그들은 특정한 어느 한 세대의 미술가들에게 익숙해져 있기 때문에 그다음 세대의 작가들을 알고 이해하는 데는 많은 시간과 에너지가 요구된다는 사실을 알고 있다.

브랜트는 1960년대부터 최신 경향의 미술 작품을 수집해왔다. 다른 많은 컬렉터처럼 그 역시 자신의 컬렉션의 가치를 높이는 방법을 잘 알고 있다. 그는 때때로 젊은 컬렉터들을 저녁 식사에 초대해 자신이 수집한 작가의 작품을 사라고 조언한다. 식사에 초대받은 사람 중 몇 명이라도 브랜트의 조언을 따르게 되면 그가 소유한 컬렉션의 가치는 상승할 것이다. 중요한 컬렉터 그룹이 어느 한 작가의 작품을 논의하기 시작하면 그 작가의 경력이 급성장하는 경향이 있다. 이것이 바로 컬렉터들이 자신이 소유한 작품에 대해 이야기하는 것을 단순히 즐기기보다는 그것에 열광하는 까닭이다. 프랑스의 억만장자 미술 거래상이자 컬렉터인 프랑수아 피노는 루돌프 스틴겔Rudolf Stingel의 많은 작품을 사들여 미술 시장을 일소한 직후에 세계적 큐레이터인 프란체스코 보나미Francesco Bonami와 함께 새 전시를 기획함으로써 스틴겔의 시장 파워를 키웠다. 멕시코 최고의 컬렉터 에우헤니오 로페스Eugenio López와 그의 미술관은 다미안 오르테가Damian Ortega와 가브리엘 오로스코Gabriel Orozco를 적극적으로 홍보했다. 그는 이 두 작가의 작품을 집중적으로 수집한다. 그리고 나는 지금 내가 수집한 작가들에 대해 글을 쓰고 있다. 현재 프랑수아 피노는 너무 많은 미술 작품을 갖고 있다. 내가 그의 아들 프랑수아 앙리François Henri에게 요즘은 어떤 작품을 수집하고 있는지 묻자 그는 어깨를 으쓱하며 이렇게 대답했다. "저는 아버지의 컬렉션 중에서 수집하고 있습니다."

한때는 비평가, 미술관 관장, 큐레이터가 미술계에서 신뢰받는 유행 선도자였다. 하지만 이제는 메가 컬렉터와 엄선된 소수의 어드바이저, 미술 거래상, 갤러리스트, 경매인, 주요 기관과 슈퍼 큐레이터가 가장 중요한 유행 선도자다. 경매 회사의 판매액이 막대하고, 그 돈이 중요한 미술이 무엇인지를 결정하는 방식에 상당한 영향을 미친다는 점에는 의심할 여지가 없다. 그리고 이들 모두가 서로서로 잘 알고 지내며 함께 저녁 식사를 하고 때로는 잠자리도 가져 내부자들만의 환경이 조성되어 있다고 볼 수 있다.

미술가들 역시 폭등한 가격에 영향을 받는다. 〈아트포럼〉은 다음과 같이 썼다. "정말 그렇다. 돈을 충분히 가지고 있는 경우라 하더라도 작가들은 모두 돈을 원한다. 그

어떤 분야든 시장의 인정보다 더 확실한 것은 없기 때문이다." 기사에 따르면 그렇지 않다고 주장하는 미술가는 대단히 잘못 생각하고 있는 것이다. 나는 이 주장이 많은 미술가의 관점을 다소 과장했다고 생각하지만, 시장이나 정부에 의존하는 작가들은 모두 가차없이 비평가 클레멘트 그린버그Clement Greenberg가 말한 것처럼 "황금 탯줄에 의해" 예속되게 될 것이다.

8.　　　　갤러리스트가 열쇠를 쥐고 있다

지난 몇 세기 동안 예술적 취향의 발전에 있어서 컬렉터와 미술가의 관계가 핵심적이었다. 그리고 지금도 여전히 그렇다. 하지만 내 경우에는 갤러리스트가 훨씬 더 중요하다. 작품을 수집하기 시작했을 때 나는 일과 가족, 여행 때문에 작품에 열정을 쏟을 수 있는 시간이 제한적이었다. 한 친구가 내가 수집하고 싶은 작가를 대표하는 갤러리의 주인들과 어울려보라고 권유했다. 이는 아주 효과적인 전략이었다. 나는 작품을 수집하기로 결심한 직후 게르하르트젠 게르너Gerhardsen Gerner 갤러리의 아틀레 게르하르트젠을 만났다. 그는 내게 훌륭한 미술 작품과 매우 좋은 사람들을 소개해주었다. 자신의 작가들을 믿고 그들 곁을 지키는 갤러리스트를 찾아라. 최신 경향을 좇으려는 갤러리스트는 대개 진부한 취향을 지녔고 단기적인 가치만을 제공해줄 뿐이다. 멕시코시티의 쿠리만수토Kurimanzutto, 파리의 에르 드 파리Air de Paris, 뉴욕의 리나 스폴링스 파인 아트Reena Spaulings Fine Art, 로스앤젤레스의 리건 프로젝트Regan Projects, 글래스고의 모던 인스티튜트The Modern Institute, 오슬로의 스탠더드, 베를린의 갤러리 노이Galerie Neu는 오랫동안 그곳만의 프로그램과 신념을 충실히 지켜온 갤러리다. 스탠더드는 내가 사는 곳에 있는 갤러리이기 때문에 나는 그곳에서 열리는 모든 전시를 보러 가고 거의 매번 작품을 구입한다. 미술에 정통한 컬렉터는 드물되 훌륭한 갤러리가 있는 도시에 산다는 것은 대단한 특권이다. 베를린 역시 경쟁을 벌이는 훌륭한 지역 컬렉터는 소수이면서 세계 최고의 여러 미술가를 대표하는 인상적인 갤러리들이 자리하고 있는 곳이다.

　　갤러리스트나 미술가가 당신을 알아보고 환영할 때마다 당신은 그들의 최고 작품을 갖고 있다는 확신을 얻게 될 것이다. 어떤 작품을 선택해야 할지 결정하기 어렵다면 갤러리스트에게 추천을 받아라. 그들은 대체로 솔직하게 자신의 의견을 말해준다. 나는 간혹 먼저 결정을 내린 뒤 갤러리스트에게 내 선택이 옳은지 의견을 말해달라고 부탁하기도 한다. 일반적으로 그들은 나보다 더 많이 알고 있고, 자신이 대표하는 작품에 노력을 기울이기 때문에 종종 나라면 수 주일, 수개월 걸릴 일을 통찰력을 발휘해 단숨에 알아낸다. 나의 유일한 애로 사항은 미술가, 갤러리스트들이 술을 어느 정도 마신 다음에는 종종 미술이 아닌 부동산에 대해 이야기하는 것을 즐긴다는 점이다.

메가 컬렉터에 비하면 나는 삼류 컬렉터에 불과하다. 그리고 데이비드 즈워너David Zwirner, 래리 가고시안Larry Gagosian 같은 대단한 갤러리스트는 나보다 훨씬 부유한 고객을 상대하는 것이 낫다. 그렇지만 나는 그들이 대표하는 프란츠 웨스트, 우르스 피셔, 볼프강 틸만스Wolfgang Tillmans, 레이먼드 페티번Raymond Pettibon 같은 뛰어난 작가의 작품을 구입했다.

데이비드 즈워너는 미술 시장을 가리켜 "우리 산업"이라고 표현한다. 그는 미술 시장의 성장에 대해 다음과 같이 설명한다. "부를 소유한 사람들에게 굉장한 길이 나타났습니다. 미술 시장은 본래 소수의 선택된 개인을 위한 영역이었지만 이제는 하나의 생활양식으로 바뀌었습니다. 점점 더 많은 부자들이 미술을 소비합니다. 이제 당신은 전 세계적인 종족의 일원입니다." 그 종족 중 가장 부유한 사람은 개인 미술관 또는 사람들이 칭하듯 '에고지움egoseums'을 짓곤 한다.

TV 진행자 찰리 로즈Charlie Rose가 즈워너에게 전시하는 모든 작품을 좋아하는지 물었다. 아주 좋은 질문이자 대부분의 갤러리스트가 대답을 회피하는 질문이었다. 그러나 즈워너는 솔직하게 대답했다. "아니요. 마땅히 그래야 하지만 알다시피 그것은 불가능합니다." 로즈는 즈워너에게 그가 대표하는 작가 중에서 누구의 작품을 좋아하는지 묻지는 않았다. 대신 때때로 작가에게 그의 작품을 높이 평가하지 않는다고 말하는지 물었다. 즈워너는 대답했다. "그건 아주 어려운 일입니다." 이런 솔직함 때문에 나는 그를 믿을 수 있다.

저명인사는 미술계에서 매우 중요한 사람이다. 그 반대의 경우도 마찬가지다. 〈뉴요커The New Yorker〉에 따르면, 아트 바젤Art Basel에서 리어나도 디캐프리오Leonardo Dicaprio가 데이비드 즈워너 갤러리David Zwirner Gallery의 부스를 방문했을 때 즈워너는 머릿속에 떠오른 생각을 그대로 소리 내어 말하는 것처럼 "아, 영화배우!"라는 감탄사로 그를 맞이했다. 저명인사가 어느 작가의 작품을 구입하면 한동안 그 작품은 가격이 올라갈 수 있다. 그러나 그 효과는 그리 오래 지속되지 않는다.

래리 가고시안은 분명 전 세계에서 가장 영향력이 큰 갤러리스트다. 일반적으로 인터뷰를 거절하는 사람을 다루듯 언론은 그를 수수께끼 같은 인물이라고 묘사하지만 나는 그를 쉽게 이해할 수 있다. 그는 언제나 앞으로 있을 큰 거래의 가능성을 세심히 살피

며, 그 목표물에서 결코 시선을 거두지 않는다. 가고시안은 훌륭한 미술 작품을 판매할 뿐 아니라 그 일을 사랑한다. 그에게 그보다 더 중요한 것은 없다.

페데르 룬Peder Lund은 크게 성공한 노르웨이의 미술 거래상으로, 몇 년 전 베벌리힐스에 있는 가고시안의 사무실을 방문했다. 룬이 문을 열고 들어가자마자 가고시안은 그에게 사업은 어떤지 물었다. 룬은 줄곧 가격이 오르는 시장에서 거래하기가 망설여져 그리 활발하게 활동하지는 않는다고 대답했다. 그 말에 대한 가고시안의 반응은 퉁명스러웠다. "그렇다면 지금 내 사무실에서 무슨 일을 하자는 거죠?" 채 30초도 되지 않아 가고시안은 경쟁심이 강한 룬이 작품을 구매하도록 분위기를 몰아갔다. 그 만남은 5분 정도 지속되었을 뿐인데 룬은 자리에서 일어서기 전 빌럼 데 쿠닝Willem de Kooning의 작은 조각 작품을 구입하고 말았다. 그는 아마도 만족했을 것이다.

갤러리들은 가격을 두고 경쟁하는 일이 드물다. 자본주의 경제 체제에서는 극히 이례적인 일이다. 그렇지만 종종 작가를 두고 경쟁할 뿐 아니라 정상의 컬렉터와 접촉하기 위해 각축을 벌인다. 그림은 그에 걸맞은 판매상이 앞에 서 있을 때 가장 좋아 보인다. 달리 표현하면 앤디 워홀이 날카롭게 지적했듯이, "디올Dior 드레스를 할인점에서 구입하지는 않는다". 성공한 갤러리스트는 모두 뛰어난 접대가다.

한 친구가 내게 가고시안은 사람을 접대하는 능력이 최고라고 말했다. 그 주 주말에 우리는 저녁 식사 초대를 받아 바스가에 있는 가고시안의 집에 갔다. 그 자리에서 내 친구의 말은 사실임이 증명되었다. 훌륭한 음식과 술, 부패한 러시아인(그중 한 명은 경호원을 대동하고 와서 자신의 옆자리에 앉혔다)이 그득했고, 유명인들이 한데 섞어 있었다. 가고시안은 마크 제이콥스Marc Jacobs를 포옹하며 "사랑해요, 마크"라 말했고, 제이콥스 역시 "나도 사랑해요, 래리"라고 화답했다. 그리고 아마도 가장 값비싼 상품이라 할 수 있을 아름다운 여성이 여러 명 있었다. 가치란 사회관계라고 정의한 카를 마르크스Karl Marx의 말은 어느 정도 타당한 듯 보인다.

가고시안의 삶은 호화롭고 색다른 생활양식을 보여준다. 거기에는 훌륭한 갤러리와 바스가의 3,000만 달러에 달하는 집, 현재 살고 있는 맨해튼의 아파트(내가 알기로는 이 지역에서 유일하게 방탄 유리창을 단 집이다), 그리고 지금 짓고 있는 대략 8,000만 달러에 달하는 5번가 근처의 타운하우스가 포함된다. 그렇지만 이 경험 경제원자재, 상품, 서비스

를 판매하는 전통적 경제 단계를 거쳐 도달하는 경험을 판매하는 단계로, 재화에 대한 주관적 경험과 가치가 중요하다-옮긴이

의 사업적 측면에서 볼 때 이것들은 모두 그러한 노력을 들일 만한 가치가 있다.

지금은 고인이 된 최고의 갤러리스트 리오 카스텔리Leo Castelli는 1966년 80만 달러에 달하는 폴 세잔Paul Cézanne의 그림 〈누아 성Château Noir〉에 대해 이야기하면서 자신은 신화를 창조하는 사람이라고 고백했다. "풍경 한가운데 자리 잡고 있는 이 작은 세잔의 집은 무엇입니까? 왜 그것이 가치 있게 여겨지는 것일까요? 그건 바로 신화이기 때문입니다. 정치에 대한 신화가 있듯 우리는 모든 것에 대해 신화를 갖고 있습니다. … 내 임무는 신화를 창조하는 캔버스에 대한 신화를 만드는 것입니다. 이를 적절하고도 창조적인 방식으로 다루는 것이 바로 미술 거래상의 일입니다. 나는 그 일을 완벽하게 해낼 수 있도록 노력을 기울여야 합니다." 쥐와 햄스터의 가장 큰 차이점은 결국 홍보다. 능력 있는 미술 거래상은 훌륭한 이야기꾼이다.

아마도 그다지 환영받지 못하는 사고방식이겠지만, 나는 당신에게 충실한 갤러리스트에게 당신 역시 충실해야 한다고 생각한다. 리오 카스텔리는 다음과 같이 주장했다. "열성적인 컬렉터는 갤러리와 작가들을 그 무엇과도 견줄 데 없는 헌신으로 지지해준다."

갤러리는 종종 2차 시장1차 시장에서 판매된 작품이 재거래되는 유통시장으로, 경매시장이 대표적이다-옮긴이처럼 재빨리 가격을 올리는 데 반대한다. 가격이 다시 내려갈 것에 대한 우려가 그 이유 중 하나다. 1차 시장작품이 미술가를 떠나 처음으로 거래되는 시장으로, 주로 갤러리가 담당하는 시장을 일컫는다-옮긴이에서는 작품 가격이 결코 내려가서는 안 된다. 그 작가의 명성에 해를 입히기 때문이다. 가격이 작품의 질을 반영하는 것은 아니지만 시사하기는 한다. 충실한 컬렉터인 나는 2차 시장에서 판매되는 가격보다 훨씬 낮은 가격으로 작품을 제안받는다. 물론 '오랫동안 되팔지 않고 보유하며 내가 결정한 대로 갤러리와 협력 관계를 유지한다'는 단서가 붙는다. 토바 아우어바흐의 〈주름 그림Fold Painting〉은 최근까지 1차 시장에서 약 8만 달러에 팔렸는데 곧 2차 시장에서 50만 달러까지 올랐다. 그러더니 2년 뒤에는 경매에서 200만 달러에 팔렸다. 가고시안 갤러리를 통해 산다면 작품에 상응하는 가격을 지불해야 한다. 그들이 50만 달러의 가치가 나가는 작품을 8만 달러에 팔려고 하지는 않을 것이다. 그렇지만 2년 전쯤만 해도 스탠더드처럼 충실함이 큰 성공으로 보답받는 작은 갤러리를 통해서라면 〈주름 그림〉을 좋은 가격에 구입할 수 있었다. 그곳은 최적의

진입 지점이었다. 당신이 당신을 신뢰하는 갤러리를 통해 작품을 수집한다면, 적어도 활황기에는 유리한 가격을 제안받을 수 있을 것이다.

나는 곧 내가 수집하고 싶어 하는 부류의 작가들을 대표하는 좋은 갤러리스트들과 알고 지낼 필요성을 깨달았다. 만약 당신이 미술관 대리인이거나 유명한 컬렉터가 아니라면 조금 더 노력해야 한다. 질문하는 방법을 배우고 상대방의 대답을 통해 배워라. 갤러리에 자주 방문하고 아트 페어를 찾아감으로써 그 갤러리의 프로그램에 관심을 보여라. 또 원하는 미술 작품을 자주 전시하고 당신에게 충실한 갤러리와 돈독한 관계를 유지하라. 놀랍게도 충실한 컬렉터는 드물다. 따라서 충실함은 큰 장점이다.

당신에게 주어진 가장 큰 과제는 지지할 갤러리를 알아내는 일이다. 모든 갤러리스트가 좋은 거래를 찾고 있다는 점을 기억하라. 미술계에는 다음과 같은 농담이 있다. "갤러리스트에게 가장 큰 충격은 무엇일까? 바로 자신의 작가들이 자신만큼이나 탐욕적이라는 사실을 알게 되는 것이다."

에른스트 바이엘러Ernst Beyeler는 현대미술사에 이름을 올린 최고작들을 고객에게 판매했는데, 그보다 더 좋은 작품은 자신이 소장했다(그가 소장한 작품들은 현재 그가 세운 훌륭한 미술관에서 전시되고 있다). 바이엘러는 20세기의 가장 영향력이 큰 미술 거래상 중 한 명이었다. 그는 자서전 《미술에 대한 열정A Passion for Art》에서 자신의 첫 직장 이야기를 들려주었다. 당시 그의 상사는 세인트 버나드 한 마리를 키우고 있었는데, 그 개는 너무 게으른 나머지 일어나 밥그릇을 향해 걸어가느니 굶주림을 참을 정도였다. 바이엘러는 자서전에 이렇게 썼다. "상사는 고양이 한 마리로 하여금 개의 밥그릇을 덮치게 해 그 나이 든 개가 벌떡 일어나서 밥을 먹도록 자극하곤 했다. 그것은 내게 매우 큰 깨달음을 주었다. 대부분의 사람들은 미술품을 구입하려는 강렬한 욕구를 느끼지 못한다. 그들이 특정한 작품을 구입하기 위해 서둘러야 할 이유가 있을까? 그래서 나는 거래를 할 때마다 두 번째 잠재 고객을 찾아내기 위해 노력했다. 하지만 누군가를 거짓으로 지어낼 때는 효과가 없었다. 나는 거래할 때마다 고양이 역할을 할 사람을 찾고자 애썼다."

바이엘러는 초보 컬렉터에게 이런 조언을 했다. "당신은 빚, 그것도 많은 빚을 져야 한다." 그는 더 많은 작품을 사기 위해서 언제나 예산을 최대한 늘려야 한다고 생각했다. 그러나 이 생각을 다른 가족은 이해하기 힘들 수도 있다.

사이먼 데니 Simon Denny
〈밤중 셀러브리티의 집 – 엘링 카게 Celebrities' Houses at Night – Erling Kagge〉
2009
영상 작품: 리지드 LED 바, 사진에 잉크젯 프린트, 접착 라벨에 잉크젯 프린트, 나무틀, 유리, 플렉시글라스, 전원 공급 장치
60 X 90 X 2.8cm
(위: 설치 전경 디테일, 아래: 제작 디테일)

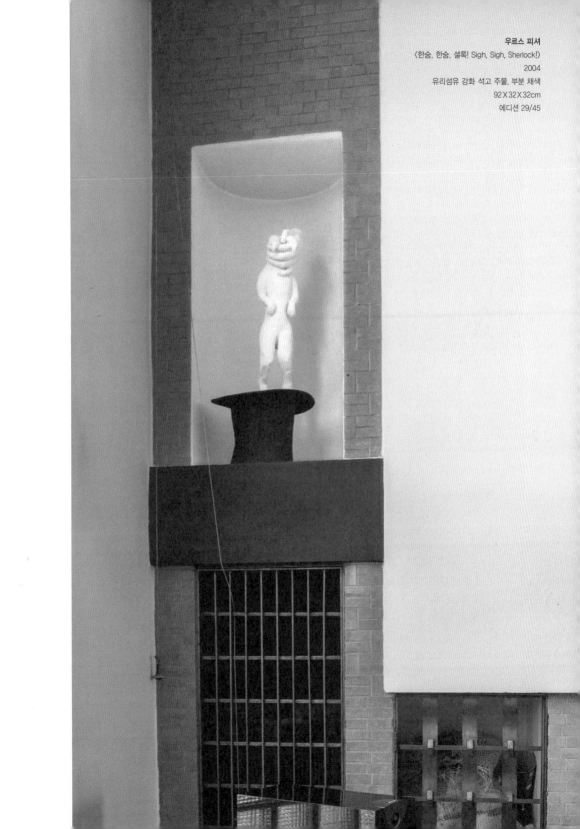

댄 아토 Dan Attoe
〈부착 33(아주 큰 시간의 암캐) Accretion 33(That Big Ol' Bitch of Time)〉
2005
패널 위 캔버스에 유채
121.9×191.9cm

트리샤 도넬리
〈무제 Untitled〉
2009
이면화, 종이에 잉크
각각 41.9 X 29.2cm
액자 59.4 X 47cm

트리샤 도넬리
〈무제 I(이중 알파) Untitled I(Double Alpha)〉
2007
잉크젯 프린트
158.75×111.76cm
에디션 3/5

애런 가버-마이콥스카 Aaron Garber-Maikovska
〈무제 Untitled〉
2013
아카이벌 게이터 보드 위에 잉크, 파스텔
248.5×126.5×6cm

왼쪽부터:
〈범법자 Outlaws〉
2005
〈범법자(일본인) Outlaws(Japanese)〉
2005
〈범법자(총알 구멍) Outlaws(Bullet Holes)〉
2005

가르다르 에이데 에이나르손
〈범법자 시리즈 Outlaws Series〉
2005

Outlaws Online

OUTLAWS

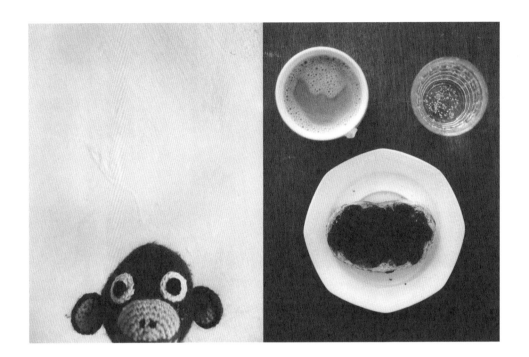

킴 히오르퇴위 Kim Hiorthøy
〈원숭이/아침 식사 Monkey/Breakfast〉
2004
코닥 아카이벌 페이퍼에 C-프린트, 액자
이면화, 각각 33×24cm
에디션 2/3 + 1AP

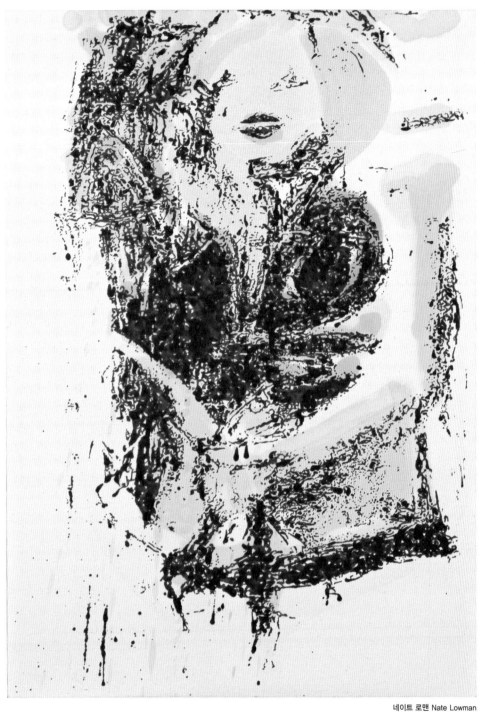

네이트 로맨 Nate Lowman
〈제목은 추후 발표 Title to be Announced〉
2010
캔버스에 유채, 알키드수지
91.44×60.96cm

세르가이 옌센
⟨무제 Untitled⟩
2008
바느질한 리넨
155 X 560cm

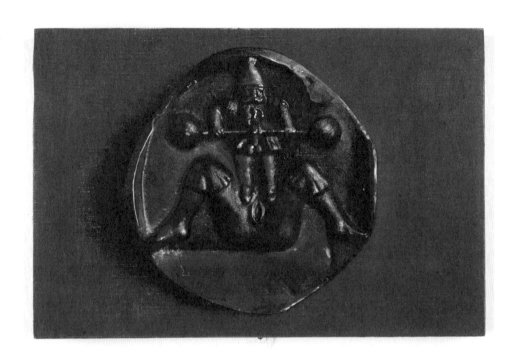

빅터 만 Victor Man
〈무제 Untitled〉
2013
나무에 붙인 리넨에 유채
18×27cm

트리샤 도넬리
〈무제 Untitled〉
2005~2007
네 점의 드로잉 세트
종이에 잉크, 흑연, 유채
29.5×21cm

이자 겐츠켄 Isa Genzken
⟨라디오 Radio⟩
1999
콘크리트, 금속
107 X 24 X 6cm

트리샤 도넬리
〈무제 Untitled〉
2007
천에 에나멜
140 X 90cm

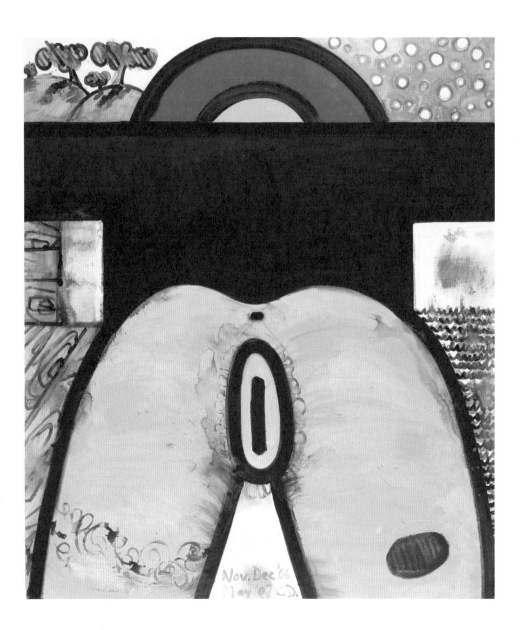

캐럴 던햄
〈파란 구름 Blue Cloud〉
2007
리넨에 혼합 재료
177.8 X 152.4cm

그렇다. 한데 당신의 컬렉션은 돈벌이가 될 가능성이 있긴 하지만 어디까지나 중간 정도의 수익만 기대할 수 있을 뿐이다.

컬렉터가 저지르는 가장 큰 실수 중 하나는 수익만 생각하는 것이다. 진정한 수집이란 이윤보다 더 큰 것을 지향하는 일이다. 미술 작품은 투기 대상이 되기 위해 만들어지지 않았다. 나는 거래가 성사되는 것을 좋아하지만, 거래란 훌륭한 작품을 위해 성사되었을 때만 좋은 것이다. 〈뉴욕 타임스〉에 따르면 "좋든 싫든 간에 오늘날 미술 작품을 구매하는 사람은 모두 그것으로 돈을 벌고 싶어 한다".

〈뉴욕 타임스〉에서 언급한 구매자들은 순진하다. 당신이 얼마간 좋은 가격으로 작품을 구입한다 하더라도 큰 수익을 내지는 못할 것이다. 갤러리에서 1만 달러에 구입한 작품을 갤러리 밖으로 갖고 나오는 순간 실제 가치는 5,000달러가 된다. 갤러리가 대개 수수료로 50퍼센트를 챙기기 때문이다. 수집의 진정한 가치는 자신의 집에 원작을 갖고 있다는 데서 오는 즐거움, 다시 말해 '심리적 보답'으로 정의해온 즐거움이다.

동시대 미술은 언제나 공급이 수요보다 훨씬 더 많다는 점을 잊지 말아라. 지구상의 모든 사람이 하룻밤 새 컬렉터가 된다 해도 여전히 시장이 소화할 수 있는 것보다 더 많은 미술 작품이 존재할 것이다.

자료를 종합하고 비교하는 것은 어려운 일이다. 사람들이 실제로 작품을 판매하기도 전에 얻을 수익에 대해 자랑하는 것을 너무 진지하게 받아들이지 말아라. 그들의 말이 모두 거짓은 아닐지라도 100퍼센트 정확하지는 않기 때문이다. 〈파이낸셜 타임스〉의 논평가가 명쾌하게 지적했듯이 "시장의 유동성 부족과 불투명성, 매끄럽지 못한 공급, 정보의 불균형이 자산으로서 미술 작품의 분석을 약화시킨다. 또 소장과 거래, 전시 이력을 포함한 각 작품이 지닌 독자적 특성이 가격과 가치의 평가 폭을 크게 확장시킴으로써 이를 더욱 강화한다." 이 모든 불투명성이 시장을 조작하기 쉽게 만들고, 당신이 소장하고 있는 작품이 실제로 어느 정도 값어치가 있는지 알기 어렵게 만든다.

이를 좀 더 복잡한 차원에서 살펴보면 다음과 같다. 내가 소장하고 있는 컬렉션을 현재 시점에서 구입한다면 과거에 구입했던 가격보다 훨씬 더 많은 돈을 지불해야 할 것이

다. 반면 팔고자 한다면 그 가격은 내가 원래 지불했던 금액에 보다 가까워질 것이다. 미술 시장은 결코 유동적이지 않다.

컬렉터들은 대체로 자신이 소장하고 있는 최고의 작품을 판매한다. 그 작품이 가장 많은 돈을 받을 수 있기 때문이다. 노르웨이의 사업가 페테르 올센Petter Olsen은 에드바르 뭉크의 그림 40점을 물려받았다. 그는 그중 가장 흥미로운 작품인 〈절규The Scream〉를 경매 회사 소더비Sotheby's를 통해 판매하고 나머지 39점은 소장하기로 결심했다. 나라면 나머지 39점을 판매하고 가장 으뜸가는 작품을 간직했을 것이다. 수준이 떨어지는 작품 여럿보다는 수작 한 점이 나으니까.

향수와 마찬가지로 미술 작품의 가치는 제작비와는 아무 관계가 없다. 미술 작품은 금과 마찬가지로 본질적 가치를 지니고 있지 않은 유형자산이면서 시장에는 거품이 존재한다. 〈파이낸셜 타임스〉의 논평가가 내린 결론은 이렇다. "당신이 미술 작품으로 돈을 벌 가능성은 있다. 그러나 벌지 못할 가능성이 더 크다. 그것을 가르는 것은 대개 운이다. 인기 있는 자산을 수익성 있는 자산으로 여기는 것은 큰 착오다. 투자 측면에서 보자면 미술은 전망이 매우 불투명해 보인다." 분명 미술의 전망은 불투명하긴 하지만 대개의 경우 결국 운에 달려 있다는 주장은 틀렸다. 복권에 당첨되는 것은 행운을 거머쥐는 일이다. 거액의 로또 당첨자 대다수가 말하듯이 기적은 일어날 수 있다. 그러나 그 기적이 지속되는 경우는 거의 없다. 그에 반해 훌륭한 컬렉션을 만들기 위해서는 수십 년까지는 아니라도 적어도 수년은 걸린다.

당신이 진정한 컬렉터로서 상식과 선별 능력, 지식, 열정, 결단력을 활용할 때 최고의 거래를 할 가능성은 더욱 높아진다. 그리고 최고의 작품을 팔지 않거나 너무 빨리, 그리고 너무 많이 팔지 않는다면 뛰어난 컬렉션을 만들 수 있을 것이고, 아마 그 가치도 상승할 것이다. 그렇지만 그것을 기적이라고 부르지는 말아라.

존 콜트레인John Coltrane, 롤링 스톤스The Rolling Stones 같은 전설적인 음악가가 성장하는 데 중요한 역할을 한 음반 제작자 에흐메트 에르테귄Ahmet Ertegün은 성공 철학을 묻는 질문에 특유의 겸손함을 보여주며 이렇게 대답했다. "계속해서 돌아다니다 보면 천재와 마주칠 때도 있는 법입니다." 좋은 컬렉터가 되기 위해서는 여기저기 많이 다녀볼 필요가 있다.

마지막 포인트! 많은 사람이 미술 시장이 폭락할 것인지를 묻는다. 대답은 '그렇다'이다. 미술 시장은 붕괴될 것이다. 모든 시장은 주기가 있다. 사람들이 미술 작품보다 미술 시장에 대해 더 많이 이야기한다는 것은 좋지 않은 징조다. 역사가뿐 아니라 역사도 반복된다. "붐이 끝나던 그날을 기억합니다." 미술가 애슐리 비커턴Ashley Bickerton은 1991년 1월 미술 시장이 폭락한 뒤에 이렇게 말했다. "그것은 우리가 바그다드를 폭격하던 날 끝났습니다. 모두 TV만 보고 있을 뿐, 미술 작품을 사는 데 관심이 없었으니까요. 연기가 걷히고 나니 남은 것은 빈 껍질과 반짝이는 장식용 조각뿐이었습니다." 나는 이 같은 일이 다시 일어날 것이라고 생각한다. 그것은 적당한 가격에 구입할 수 있는 훌륭한 작품이 많아질 것이라는 점을 의미한다.

10.　　　일찍 일어나는 새가 되어라

나는 갤러리에서 전시가 열리면 가능한 한 개막하기 전에 가서 보는 것을 좋아한다. 그리고 관심이 가는 작품을 발견하면 바로 구입하거나 생각할 시간을 갖기 위해 잠시만 판매하지 말아달라고 요청한다. 하지만 장시간 작품 판매를 중단해달라고 갤러리 측에 요청하는 것은 부당하다.

아트 페어의 경우 가급적 개막 전에 가서 작품을 구매한다. 아트 페어에서 쇼핑하는 것은 일종의 스포츠 경기라 할 수 있다. 나는 경기를 좋아한다. 이것은 행복을 쟁취하는 경기가 아니라 원하는 작품을 찾는 데서 행복을 얻는 경기에 가깝다.

갤러리에 요청하면 종종 페어가 시작되기 전에 판매할 작품의 이미지 파일을 보내줄 것이다. 또 개막 전에 페어에 가본 사람들을 통해 작품 정보를 얻을 수도 있다. 매년 200여 개의 아트 페어가 열리지만 나는 그 모두를 둘러볼 시간이 없다. 그중 3개의 아트 바젤 페어가 훌륭하며, 그 외에 프리즈Frieze, 나다NADA, 스코프Scope, 아르코ARCO, 아모리 쇼Armory Show, 언타이틀드Untitled, 갤러리 위크엔드Gallery Weekend, 테파프TEFAF 페어도 뛰어나다. 베니스 비엔날레La Biennale di Venezia, 상파울루 비엔날레Bienal de São Paulo, 독일 카셀의 도큐멘타Documenta도 여기에 포함되어야 한다. 이 세 전시는 모두 비상업적인 행사지만, 전시하는 거의 모든 작품을 구입할 수 있으며, 갤러리스트들이 개막을 위해 전시장 주변에 머문다.

나는 업무가 많고 보살펴야 하는 사랑스러운 세 딸이 있기 때문에 아트 페어 중 몇 개만 둘러볼 수 있다. 이것이 내가 미술 작품은 이미지만 보고 구입해서는 안 된다는 상식을 종종 무시하게 되는 이유다. 온라인에서 운 좋게 마음에 드는 작품을 만났을 때 왜 이미지만 보고 구매해서는 안 된다는 것인지 그 이유를 모르겠다. 다만 나는 잘 알고 있는 작가의 작품을 신뢰하는 판매자에게서만 구입한다. 당신 역시 같은 지침을 따르길 권한다.

또 되도록이면 신진 작가들의 작품을 사고자 노력한다. 대개 나중에는 작품가가 높아져 살 여력이 없기 때문이다. 미술학교에서 열리는 전시는 재능 있는 이들을 발굴하는 좋은 방법이다. 가격은 아주 낮지만 학생들 중 누구의 작품이 수집할 만한 가치가 있

는지를 결정하기란 여간 어려운 일이 아니다. 한번 시도해봐라. 그리고 그것이 당신에게 효과가 있는지 지켜봐라.

일레아나 소나벤드Ileana Sonnabend는 다음 세대의 걸작을 찾는 데 열정적인 갤러리스트로 잘 알려져 있다. 전설 같은 이야기에 따르면, '팝아트의 어머니'로 알려진 소나벤드는 작가들의 팔리지 않은 마지막 작품을 구입해 뛰어난 컬렉션을 만들었다고 한다. 그녀는 종종 마지막까지 남은 작품이 가장 뛰어나면서 성급한 컬렉터가 이해하기에 가장 어려운 작품이라고 믿었다.

하지만 과대 광고가 극심한 경우가 아니라면 작품 구매 시기는 그리 중요하지 않다. 미술품은 일반적으로 천천히 판매되는 상품이니까.

11. 문제와 기회

때로는 사람들이 문제가 있다고 생각한 작품을 좋은 조건으로 구매할 수도 있다. 어떤 작품이 너무 커서 파크 애비뉴에 있는 아파트의 엘리베이터에 들어갈 수 없다면 그 작품의 가격은 떨어질 것이라는 오래된 속설이 있다. 나는 여기에 다음과 같이 덧붙이고 싶다. 만약 어떤 작품이 당신 집에 비해 너무 크지만 마음에 든다면, 어쨌든 그 작품을 사라. 그리고 이후에 그 문제를 해결하라. 당신은 가장 뛰어난 작품을 선택해야 한다. 그 외의 것은 모두 핵심을 벗어난 부차적 문제다.

미술 작품이 싼 가격에 거래되는 데는 여러 가지 이유가 있다. 색깔이 부적절해 보이기 때문일 수도 있고, 또는 갈색은 빨간색만큼 잘 팔리지 않기 때문일 수도 있다. "만들 줄 모르면 크게 만들어라. 그리고도 여전히 만들 줄 모르면 빨간색으로 만들어라"라는 말이 있다. 미국 사람들은 나체를 좋아하지 않는다. 그러나 나와 같은 스칸디나비아 사람들은 좋아한다. 그러므로 약간의 차익 거래가 가능하다. 일반적으로 섹스를 묘사한 작품은 팔리지만 너무 노골적인 경우에는 판매되는 데 시간이 좀 더 걸릴 것이다. 사람들이 이와 같은 어리석은 이유로 꺼리는 작품이 뛰어나고 당신 마음에도 든다면 구입하는 것이 현명하다. 그런 사람들은 대개 시간이 지나면 다시 마음을 바꿔 싫어했던 작품을 좋아하기 시작한다. 그리고 처음에 싫어했던 바로 그 이유 때문에 다시 좋아하는 경우도 많다. 많은 사람이 워홀과 데 쿠닝의 후기 작품이 좋지 않다고 말했었다. 그러나 몇 년이 지난 지금 사람들은 그 작품들을 높이 평가한다.

예술적 취향은 종종 변덕이 심해 유행의 영향을 받는다. 영화 〈라이프 오브 브라이언Life of Brian〉에 나오는 농담이 이를 잘 설명해준다.

> 브라이언: 이봐요, 완전히 틀렸어요! 당신들은 나를 따라 할 필요가 없어요.
> 그 누구도 따라 할 필요가 없다고요! 당신들은 당신들 혼자 힘으로
> 생각해야 해요! 당신들은 모두 개인이라고요!
> 군중: 맞아요! 우리는 모두 개인이죠!
> 브라이언: 당신들은 모두 다르다고요!

군중: 맞아요, 우리는 모두 달라요!

군중 속의 한 남자: 나는 아니에요.

전통적으로 남성 미술가의 작품이 여성 미술가의 작품보다 잘 팔린다. 구매자가 개인 컬렉터든 미술관이든 마찬가지다. 따라서 예술성 대비 작품 가격 수준은 여성 미술가가 더 낮다. 나는 트리샤 도넬리, 클라라 리덴, 실 플로이어Ceal Floyer, 토바 아우어바흐, 베아트리체 카라촐로Beatrice Caracciolo, 비베케 탄트베르그Vibeke Tandberg, 야나 오일러Jana Euler, 아드리아나 라라Adriana Lara, 한넬리네 뢰제베르그Hanneline Røgeberg, 니나 베이에르Nina Beier, 안 카트린 노벰베르 회이보Ann Cathrin November Høibo, 키르슈텐 피로트Kirsten Pieroth의 작품을 구입했다. 이들 중 일부는 그 이후로 가격이 올랐으나 그 외의 경우에는 아직 가격이 적당하다.

자칭 '퍼포먼스 예술의 대모'인 마리나 아브라모비치Marina Abramovic는 내게 여성 대부분은 궁극적인 초점이 아이와 가족 문제에 맞춰져 있기 때문에 훌륭한 미술가가 되기 힘들다고 말했다. 내가 볼 때 그녀의 생각은 지나치게 일반론적이다.

부유한 몇몇 백인 소년과 소녀가 오늘날 가장 인기 있는 작가군 사이에서 지나치게 부각되고 있다. 그들 중 대다수는 좋은 작품을 만들지만, 더러 성공하기 위해 가족의 재력이나 연줄의 힘을 필요로 하는 경우도 분명 있다. 그 자체는 잘못된 점이 없지만 그와 동일한, 또는 더 나은 재능이 있으면서 더 치열하게 경쟁해야 하는 다른 미술가들도 있다. 이 사실이 보다 영리하고 합리적으로 미술품을 구매하는 데 도움이 될 수 있다.

워홀, 쿤스, 프린스, 허스트, 장 미셸 바스키아Jean-Michel Basquiat, 네이트 로맨 등 미국의 상업 문화를 대표하는 일부 현대미술가는 모두 상업적으로 성공을 거두었다. 다행스럽게도 그러한 이상을 대표하지 않는 다른 많은 젊고 재능 있는 미술가들 역시 상업적인 성공을 거두었다.

그림은 최고의 투자 대상이다. 보수적 구매자는 평면의, 가급적 한때 거론되었던 오라aura 또는 벽을 장악하는 힘이 있는, 벽에 걸어둘 수 있는 작품을 선호한다. 나는 이 현상이 가까운 미래에도 유효할 것이라고 생각한다. 2013년 프리즈 런던 페어를 돌아다니다가 흥미로운 추상화 한 점을 발견했다. 나는 그 작품을 보고 멈춰 서서 작가가 누구

인지 알아보았다. 놀랍게도 조각가 애니시 카푸어Anish Kapoor의 작품이었다. 카푸어는 상업적 기질이 다분한 작가인데, 시장이 그의 그림도 원한다고 생각한 것이 분명하다.

가격 면에서 볼 때 조각과 종이 작품, 사진은 그림보다 뒤처진다. 그래도 매우 탄탄한 시장을 형성하고 있다. 비디오, 사운드, 퍼포먼스, 대지미술과 설치미술은 한 번도 상업적인 인기를 누려본 적이 없다. 유튜브에서 찾아볼 수 있는 작품 상당수가 구매할 수 없지만, 이러한 상황은 앞으로 바뀔 것이다. 훌륭하고 뛰어난 비디오 예술을 전시할 수 있는 이처럼 완벽한 경로가 매우 침체되어 있다는 것이 이해가 되지 않는다. 그래서 최근에 나는 그 부적절한 매체를 통해 훌륭한 작품을 구입하고 있다.

나는 도큐멘타 13 개막식에서 실 플로이어의 끝없이 이어지는 사운드 작품 〈제대로 이해할 때까지'Til I Get It Right〉를 들었다. 플로이어는 이 작품에서 태미 위넷Tammy Wynette의 노래 가사를 바꾸었다. 본래 가사에는 다음과 같은 구절이 있다. "그래서 나는 제대로 이해할 때까지 그저 계속해서 사랑에 빠질 겁니다. 만약 연습이 완벽함을 가져다주는 것이라면 나는 내 삶에서 가장 완벽한 수준에 거의 이르렀습니다." 플로이어는 작품에서 "나는 제대로 이해할 때까지… 그저 계속할 것입니다"만을 반복한다. 나는 이 작품을 사지 않을 수 없었다.

유진 슈워츠Eugene Schwartz는 자신의 짧은 명저 《어느 가난한 컬렉터의 고백Confessions of a Poor Collector》에서 다음과 같이 말했다. "새로운 예술은 당신이 알고 있는 좋은 예술에 대한 개념을 훼손할 것이다." 그리고 그것은 즉각 얻을 수 있는 즐거움이 아니라 "당신의 예상에 가한 충격과 도전에 따라" 평가되어야 한다.

2014년 미술가 대런 베이더Darren Bader는 1만1,003달러를 1만1,180달러에 판매하겠다고 내놓았다. 나는 그것을 보고 미소를 지었다. 주제가 명확히 드러나 있지 않아 그 작품을 온전히 이해하지는 못했지만 그 돈을 구입하고 싶었다. 뉴욕 현대미술관MoMA은 베이더의 또 다른 돈 작품을 구매할지 말지 고민하고 있었는데, 이번에는 작가에게 작품으로 받는 금액보다 작품가가 적었다.

이는 MoMA 같은 관료적인 조직으로선 상당한 도전이었다. 먼저 큐레이터가 그 돈을 합의된 금액에 구입해도 좋다는 미술관의 승인을 받아야 했는데, 이 절차가 그리 간단하지 않았다. 그다음으로 그 돈으로 무엇을 해야 할지 알고 있어야 했다. 결국 그들은

작품을 제대로 이해할 수 없었고, 그 작품은 다른 사람에게 팔렸다.

　　때때로 나는 잘못 판단한다. 2009년 갤러리 노이에서 클라라 리덴의 작품을 소개 받았는데, 그 전해 베를린에서 밤새 외출했다가 이튿날 아침 그녀를 만난 적이 있다. 그 만남에 대해 기억나는 것이라고는 밤사이 그녀의 이 하나가 어딘가에 부딪혀 빠져버린 일 뿐이었다. 한 작품은 2개의 카드보드 상자로 이루어진 조각이었는데, 하나가 다른 하나 안으로 드나들며 천천히 움직였다. 나는 그 작품을 구입하지 않았다.

　　또 다른 작품은 5인치에 달하는, 풀로 고정한 광고 포스터 뭉치였다. 작가가 베 를린에서 모은 것으로 전형적인 베를린 풍경의 특징을 보여주었다. 여러 겹으로 이루어진 이 작품에 리덴이 추가한 것은 제일 위에 놓인 흰 종이 한 장뿐이었다. 이 연작의 제목은 〈무제(포스터 그림)Untitled(Poster Paintings)〉으로, 나는 이 작품 역시 구입하지 않았다. 하지 만 몇 주 뒤 구매하지 않은 것이 후회되었다. 갤러리에 연락해보았지만 이미 그 작품은 팔 리고 없었다. 컬렉터에게 사고 싶은 작품이 이미 팔리고 없다는 소식만큼 끔찍한 일은 없 다. 다행히 리덴은 베를린에서 포스터를 더 떼어낼 계획이어서 실물을 보지 않고도 그녀의 포스터 그림 한 점을 바로 구입했다. 몇 달 뒤 내가 소장한 그녀의 작품이 〈아트포럼〉 표 지에 실렸다. 바보에게도 생일은 있는 법이다.

　　리덴은 스톡홀름의 현대미술관Moderna Museet에서 전시를 개최한 경력이 있었다. 그 전시에서 그녀는 자신의 아파트에 있는 모든 살림살이를 미술관으로 옮겨놓았다. 이 설치 작품이 가능한 데는 두 가지 중요한 기준, 즉 기관의 지원과 훌륭한 갤러리의 협력이 있었 다. 내 눈은 귀와 코에 비해 이해 속도가 느렸다. 그래서 리덴의 작품을 한발 늦게 발견했 다. 하지만 다행스럽게도 시장보다는 조금 앞설 수 있었다.

　　2011년 베니스 비엔날레에서 리덴은 〈무제(쓰레기통)Untitled(Trashcan)〉을 전시했다. 내가 말했듯이 훌륭한 미술과 그렇지 않은 미술을 구분하기란 항상 쉽지는 않다. 그녀는 뉴욕과 베를린의 거리에서 훔친 쓰레기통을 모아놓았을 뿐이었다. 그리고 그 쓰레기통은 전시 기간 중 개당 수천 유로의 가격이 매겨졌다. 내가 그 쓰레기통을 쳐다보면서 사야 할지 말아야 할지 고민하는 사이 글렌 D. 로리와 그가 수행하는 MoMA 후원자 무리가 그 쓰레기통이 예술 작품이라는 사실을 눈치채지 못하고 지나쳐 가는 것을 보았다. 물론 로리는 대단히 똑똑한 사람이고 아마도 급히 다른 작품을 보러 가는 길이었을 것이다. 리

덴은 〈무제(쓰레기통)〉으로 베니스 비엔날레에서 특별상을 받았다. 비엔날레 측은 이 상에 대해 "미술관 공간 안으로 공적인 개입의 논리를 들여온 능력뿐 아니라 그녀의 작품이 지닌 힘과 위트, 분노에 대한 인정"이라고 선정 이유를 밝혔다.

모든 구매 결정은 개인적인 것이고 자신의 열망과 취향, 재정 상태, 목표, 스타일을 바탕으로 이루어지기 때문에 당신이 무엇을 사야 하는지 콕 집어 말해줄 수는 없다. 그 일은 아무도 대신해줄 수 없다. 당신만의 에베레스트에 오를 수밖에. 에른스트 바이엘러는 이렇게 조언한다. "미술 작품을 구매할 때 본능에 의지하라. 작품 수준에 대해서는 매우 까다로워져라." 당신이 작품의 질을 추구한다면 언젠가 시장이 당신을 따를 수도 있다.

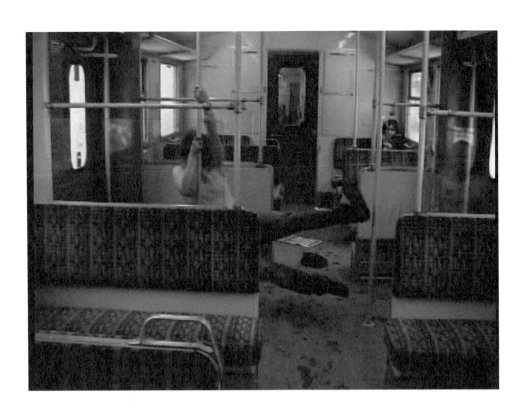

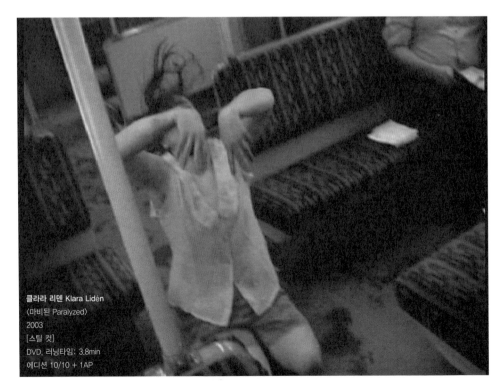

클라라 리덴 Klara Lidèn
〈마비된 Paralyzed〉
2003
[스틸 컷]
DVD, 러닝타임: 3.8min
에디션 10/10 + 1AP

세스 프라이스 Seth Price

〈무제 Untitled〉

2008

주목나무, 다이아몬드 아크릴릭 플라스틱, 두 부분으로 구성

위 147.3×111.8cm, 아래 69.2×43.8cm, 전체 175×145.8cm

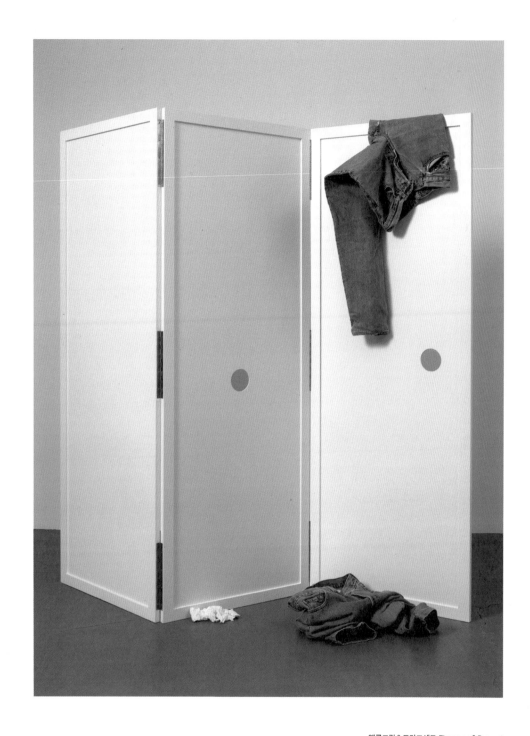

엘름그린 & 드라그세트 Elmgreen & Dragset
〈칸막이(두 벌의 청바지) Paravent(Two Jeans)〉
2008
접이식 스크린, 글로리 홀, 501 청바지 두 벌, 캘빈 클라인 트렁크, 손수건
각 부분 178×65cm

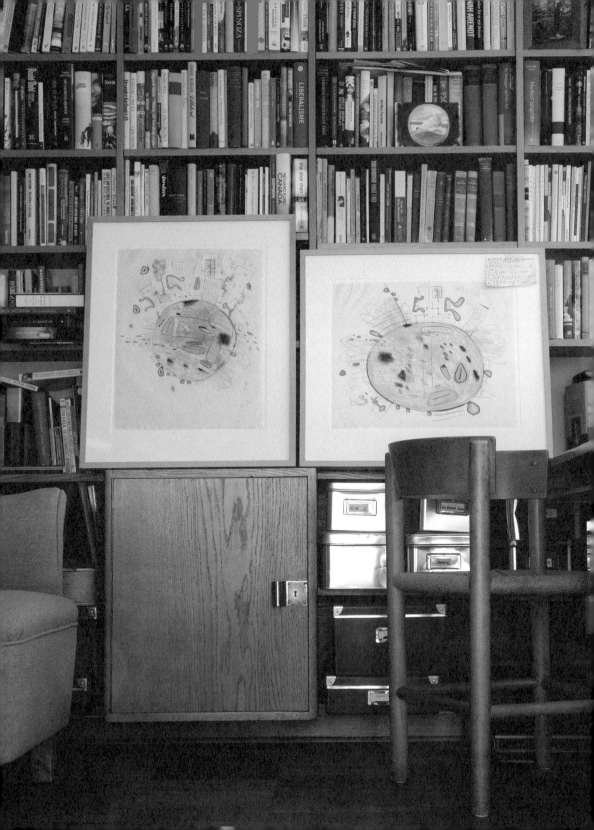

\

니키 카트시카스 Nikki Katsikas
〈모비 딕 Moby Dick〉
2009
캔버스에 유채
12.7 X 17.8cm

← ←

캐럴 던햄
〈분홍색 행성 Pink Planet〉
1998
드로잉
48 X 38cm

←

캐럴 던햄
〈분홍색 행성 Pink Planet〉
1998
드로잉
38 X 48cm

볼프강 틸만스
〈더 밝은, 베이지 I Lighter, Beige I〉
2007
C-프린트
61 X 51cm
유일본

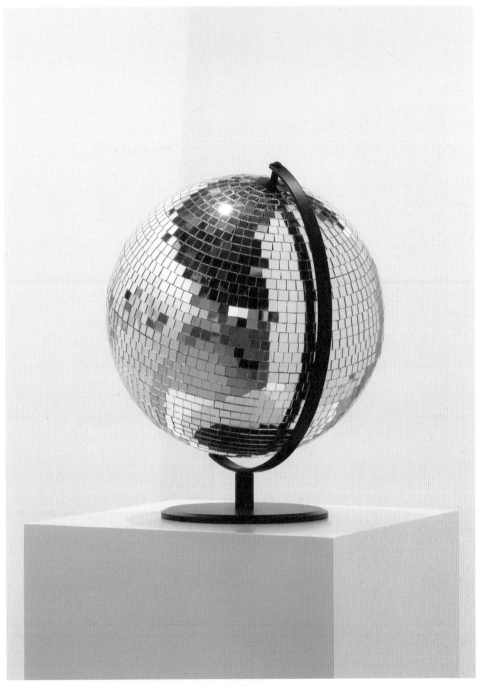

실 플로이어
〈거울 지구본 Mirror Globe〉
2014
수정한 지구본 스탠드와 레디메이드 미러 볼
지구본 36×30×30cm, 좌대 120.5×35×35cm
에디션 1/6 + 2AP

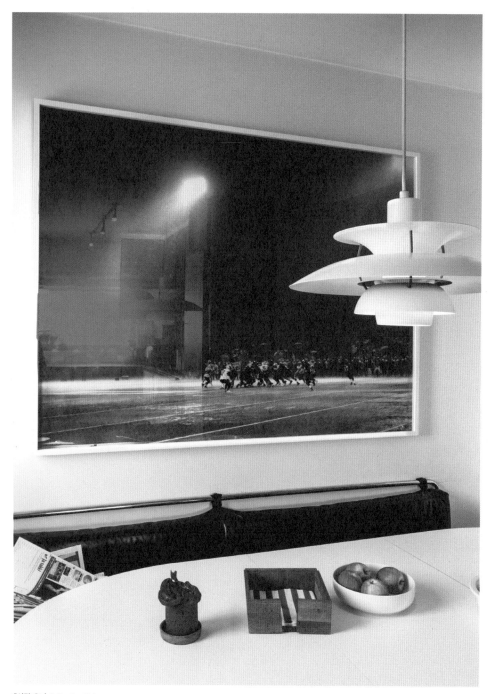

캐서린 오피 Catherine Opie
〈미식축구 풍경 #10(포웨이 대 미라 메사 포웨이, CA) Football Landscape #10(Poway vs. Mira Mesa Poway, CA)〉
2007
C-프린트
121.9×162.6cm
에디션 5/5

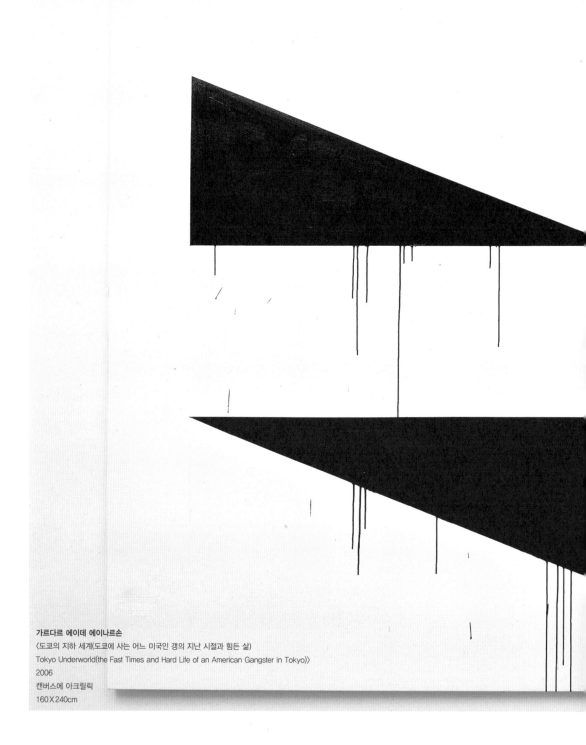

가르다르 에이데 에이나르손
〈도쿄의 지하 세계(도쿄에 사는 어느 미국인 갱의 지난 시절과 힘든 삶)
Tokyo Underworld(the Fast Times and Hard Life of an American Gangster in Tokyo)〉
2006
캔버스에 아크릴릭
160 X 240cm

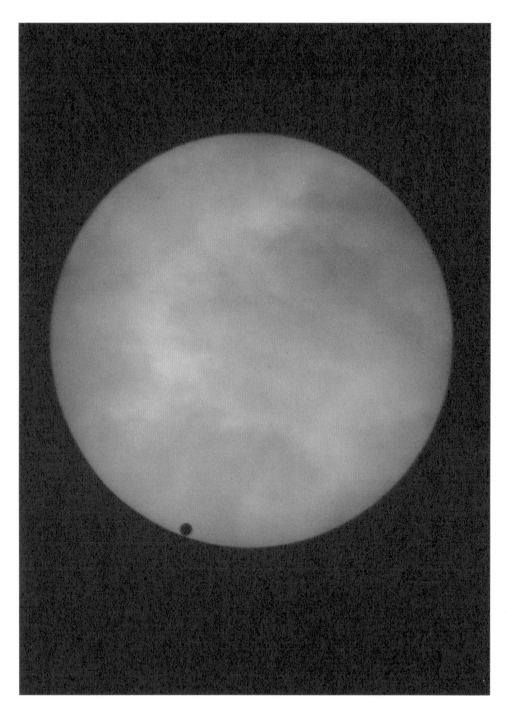

볼프강 틸만스
〈금성의 태양면 통과, 제2 접촉 Venus Transit, second contact〉
2004
C–프린트
200 X 145cm

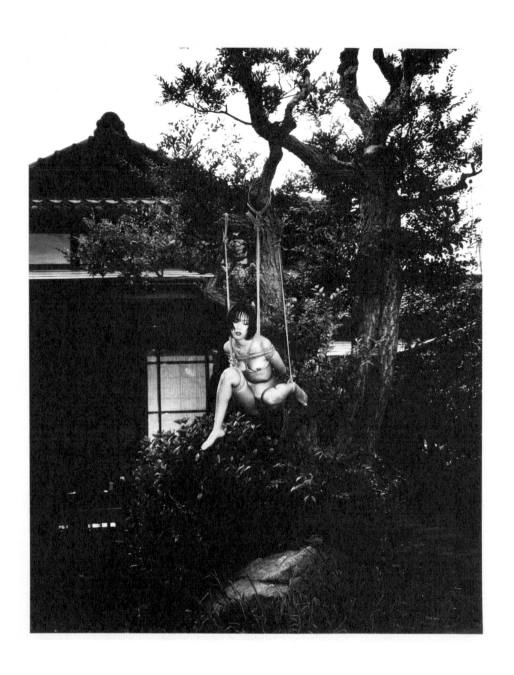

아라키 노부요시
〈무제 Untitled〉
c.1997
흑백 프린트
약 41 X 20cm

올라푸르 엘리아손
〈노란색 문 반원 Yellow Door Semicircle〉
2008
스포트라이트, 삼각대, 거울, 컬러 프로젝션 포일
삼각대와 스포트라이트 188X88X88cm, 거울 220X130cm
에디션 1/3 +1AP

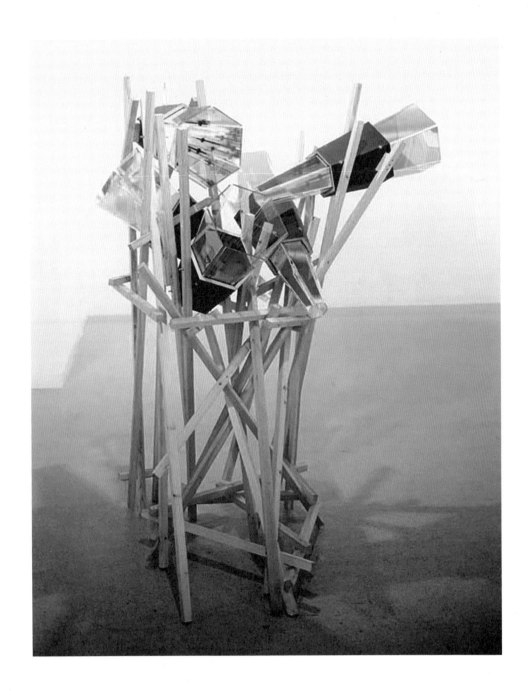

올라푸르 엘리아손
〈만화경 도시 Kaleidoscope City〉
2004
컬러 이펙트 필터, 나무, 고무, 나사
높이 2X지름 1.5m

고탐 고시 Goutam Ghosh
⟨두 마리 비둘기, 토끼, 염소 등 Double Pigeon, Rabbit, Goat etc⟩
2015
합판 위에 부착한 면, 구아슈
122×122×0.3cm

닉 마우스 Nick Mauss
〈사라지는 경계선 Boundaries Dissolved in〉
2013
광택제 바른 세라믹
44X34cm

조시 스미스
〈무제[오슬로 #06] Untitled[OSLO #06]〉
2013
패널에 유채
152.4 X 121.92 X 3.18cm

12. 작가의 작품은 언제 사야 하는가

역사는 다음 사실을 증명한다.

 1. 아방가르드는 거의 항상 흡수된다.

 2. 청년은 반드시 나이가 들게 마련이다.

 3. 대부분의 미술가, 한때 훌륭하다고 인정받았던 미술가들조차

언젠가는 잊힐 것이다.

 경험에 따르면 애석하게도 30대에 절정기에 오른 극소수의 미술가는 그 생명력이 3~5년에 불과하다. 왜 그럴까? 아마도 성공한 미술가는 더 이상 배고프지 않고 부유한 새 친구들에 둘러싸여 지루해지고 자극을 덜 받기 때문일 것이다. 이유가 무엇이든 미술가가 끊임없이 새로운 작품을 찾아다니는 컬렉터를 흥분시킬 작품을 계속 만들어내기란 점점 더 어려워질 수밖에 없다. 그리고 종종 상당히 훌륭한 작품을 계속 만들기도 하는데, 그의 작품은 매우 부유한 컬렉터를 제외하고는 너무 비싸서 살 수 없게 된다. 미술가는 아마도 자신이 계속해서 어제의 트로피인 작품을 만들어내고 있다는 사실을 가장 마지막에 깨닫는 사람일 것이다. 하지만 그것은 이미 오래전에 끝난 경기를 위한 트로피일 뿐이다.

 오늘 중요한 것이 내일은 더 이상 중요하지 않을 수도 있다. 독일 미술가 안젤름 라일레Anselm Reyle는 미술 시장이 얼마나 빠르게 변하는지 보여주는 가장 좋은 예다. 2006년 그의 대표작인 알루미늄 포일 그림은 2만 달러 밑으로 거래되었다. 3년 뒤 그의 작품은 경매에서 50만 달러를 넘겼다. 그리고 큐레이터와 미술 거래상, 정상의 컬렉터들이 그의 뛰어난 작품성을 극찬하기 시작했다. 성공에 흥분한 라일레는 작업을 도와줄 조수 50명을 고용했고, 오랫동안 함께 일한 뉴욕 갤러리와 관계를 끊고 가고시안 갤러리를 비롯해 파리와 베를린의 일류 갤러리로 거래처를 옮겼다. 이 갤러리들은 그의 작품 가격을 더 올렸다. 하지만 몇 주 지나지 않아 그의 작품 시장은 죽었고, 현재는 2008년 작품가의 20퍼센트 수준에 팔린다. 나는 그의 알루미늄 포일 그림을 좋아했지만 그 그림의 벽을 장악하는 힘은 갑작스럽게 사라져버렸다. 라일레는 형편없는 경력 관리에 대해 종종 비난을 받지만

나는 그가 앤디 워홀을 비롯한 일부 미술가들이 경력을 쌓기 위해 밟은 세 단계를 그대로 따른 잘못밖에는 없다고 생각한다. 즉 그는 인정을 갈구했고, 그것을 얻었으며, 미술계가 그의 대표 작품들을 좋아하기 시작했다. 그리고 이후에 이 과정을 무한히 반복하고자 시도했다. 아서 밀러Arthur Miller가 말했듯이 "예술가들은 그저 자신의 일을 할 뿐이다. 나머지는 시대정신에 달려 있다". 영리한 라일레는 현재 일시적으로 미술계를 떠났다. 미술계에는 이와 유사한 이야기가 많다.

과거에는 미술가가 경력과 명성을 쌓는 데 수십 년이 걸린 반면 오늘날에는 몇 년이면 충분하다. 학교를 졸업하고 그림을 그린다. 갤러리가 그의 작품을 전시하고 컬렉터가 구입하기 시작한다. 이어 언론의 보도가 뒤따르면 그는 곧 미술계의 스타가 된다. 갤러리는 판매를 위해 점점 더 유사한 작품을 요구하고, 작품 수준은 점점 떨어진다. 그는 침체된다. 아마도 그사이 그는 부유해졌을 것이다. 화가이자 영화감독인 줄리언 슈나벨Julian Schnabel은 1980년대에 접시를 붙여 만드는 자신의 작품가가 열 배 급등했을 때 이렇게 말했다. "나는 요리하는 데 진절머리가 났습니다." 그 이후 슈나벨의 작품 가격은 폭락했다.

벼락 성공은 운 좋은 소수의 미술가에게나 일어나는 일이긴 하지만, 나는 많은 미술가의 경우 만약 그들의 첫 전시가 실패했다면 경력이 더 나아졌을 것이라고 생각한다. 섣부른 예언만큼 자신을 웃음거리로 만드는 확실한 방법은 없으므로 신중하게 분명한 사실만 말하겠는데, 오늘날의 어린 미술가 중 상당수가 30~40세가 되기 한참 전에 컬렉터들의 입에 삼켜졌다가 내뱉어질 것이다. 예술적인 스타일을 발전시키는 데는 시간이 걸린다. 성숙해질 시간을 갖기도 전에 때때로 시장이 먼저 판단해버리는 것은 정말 유감스러운 일이다.

독일의 미술가 권터 푀르그Günther Förg는 이와 반대되는 경우다. 그의 작품은 수십 년간 독일 사람들에게 판매되었다. 훌륭한 컬렉터들이 그의 작품을 구매했고, 재판매하거나 작품을 팔아 단기적 이익을 얻으려고 마음먹은 사람이 거의 없었다. 반면 외국인들은 그의 작품에 관심이 없었다. 푀르그는 자기만의 스타일을 발전시켰고 뛰어난 작품을 제작했다. 독일의 컬렉터들이 그의 작품을 알아본 지 30년이 지난 뒤 마침내 다른 나라의 컬렉터들도 푀르그를 주목했다. 그는 분명 출중한 작가였다. 유감스럽게도 그의 작품이 세

계적으로 찬사를 얻기 시작할 무렵에 그는 사망했다. 하지만 최고의 자리에 있을 때 죽는 것이 그 반대의 경우보다 낫다.

역시 독일의 유명 화가인 시그마르 폴케는 또 다른 행보를 보여준다. 폴케는 자신의 경력에 불만을 느끼고 1962년 학창 시절 친구인 게르하르트 리히터Gerhard Richter, 콘라트 피셔Konrad Fischer와 힘을 합쳐 갤러리를 열었다. 다음의 간단한 문장이 그 이유를 설명해준다. "어느 날 우리는 멋진 결정을 내렸습니다. 우리를 원하는 사람이 아무도 없다면 우리만의 갤러리를 열자고요." 그래서 그들은 갤러리를 만들었다. 폴케와 리히터는 작품가가 최고인 작가일 뿐 아니라 존경받는 작가가 되었다. 반면 피셔는 세계에서 가장 영향력 있는 갤러리스트가 되었다.

미술가들은 대개 기술을 연마하고, 충실한 컬렉터 그룹을 만들어나가며, 그들의 작품을 좋아해주고 경력을 쌓도록 도와주는 갤러리스트의 시선을 끌기까지 시간이 필요하다. 나는 좋은 갤러리가 내세우는 작가의 작품을 구매하는 것을 선호하지만 뛰어난 작가들도 대부분 인지도가 낮은 갤러리에서 전시하는 것으로 활동을 시작한다. 다른 사람들이 발견하기 전에 내가 어느 미술가를 발견할 가능성은 그리 크지 않지만 불가능하지도 않다.

주요 미술 기관에서 전시를 열거나 열 예정인 인지도 있는 미술가들의 작품은 이미 인정받는 미술 작품 목록에 올라 있고 가격도 높다. 그들의 작품은 훌륭한 투자가 될 수 있지만 나는 폭등한 가격을 감당할 수 없다. 그래서 미술가가 정상에 오르기 전에 추측해 작품을 구입하는 편이다. 미술 작품의 가치는 예측 불가능하며, 종종 그 미술가가 지난 30년간 어떤 활동을 해왔는지에 따라 달라지기도 한다. 하지만 나는 모험을 즐긴다. 아직 궁극적인 가치가 결정되지 않은 작품과 사랑에 빠지는 것은 굉장히 흥분되는 일이다. 이는 많은 특권을 부여받은 사회에서 사는 우리의 삶을 조금 더 어렵게 만들 필요가 있다고 생각하기 때문이다. 나는 트리샤 도넬리의 작품을 수집한다. 그녀의 작품은 무어라 규정하기 어려운 것이 특징이다. 다행인 점은 시장이 그녀의 작품을 소화하는 데 어려워한다는 것이다. 나는 내 침실에 떨어지는 물 소리를 묘사한 그녀의 드로잉 작품을 갖고 있다.

한편 닉 렐프Nick Relph의 작품이 왜 나를 사로잡는지 그 이유를 도무지 알 수가 없다. 거실에 그의 작품 한 점을 걸어두었는데, 엘스워스 켈리Ellsworth Kelly의 포스터가 담긴

액자로, 왼쪽 모서리 상단에는 꼼데가르송Commes de Garçon 가방이 붙어 있다(액자 유리를 깨고 이 가방을 갖겠다고 으름장을 놓는 것을 보면 내 딸들은 이 작품을 좋아하는 것이 분명하다). 또 한넬리네 뢰제베르그의 붉은 고환을 클로즈업한 유화 초상화와 안드레아스 슬로민스키Andreas Slominski의 덫, 화장실 곳곳을 도배하고 있는 로렌스 위너Lawrence Weiner의 작품, 키르슈텐 피로트의 둥지 상자와 드럼을 조합한 작품 및 〈죽은 개미Dead Ant〉도 갖고 있다. 〈죽은 개미〉에서 작가는 펭귄 북스Penguin Books에서 출판한 아서 코넌 도일Arthur Conan Doyle의 1891년 작《셜록 홈스의 모험The Adventures of Sherlock Holmes》위에 개미 살인자의 증거로 개미 한 마리를 짓뭉개놓았다. 그 외에 신타로 미야케Shintaro Miyake의 천진난만한 목판화, 프레드릭 베르슬레브Fredrik Værslev의 길이 6미터짜리 푸른 캔버스, 거실에 둔 올라푸르 엘리아손Olafur Eliasson의 무지개 색상 조명, 언뜻 대충 만든 것처럼 보이는 만프레트 페르니체Manfred Pernice의 조각, "때로 당신은 야구를 해야 한다"라고 씌어 있는 마티아스 팔바켄Matias Faldbakken의 자기 야구공, 페티번의 유머러스한 작품, 아드리아나 라라의 바닥 위에 놓인 바나나 껍질 설치 작품, 라스 엘링Lars Elling의 신화적인 그림, 야나 오일러의 남성 생식기가 결합된 여성 초상화, 베아트리체 카라촐로의 싱크대와 나무 작품, 에이나르손의 상징적인 흑백 그림, 캐럴 던햄Carroll Dunham의 유기적인 드로잉, 실과 테이프 등을 활용한 디르크 슈테벤Dirk Stewen의 종이 작품을 갖고 있다. 나는 이 모든 작품을 아낀다.

신진 작가의 작품을 살 때는 시간의 시험대, 또는 그와 관련한 여타 시험대를 이겨내지 못할 작품을 살 가능성이 커진다. 나는 수집하던 작가의 작품이 너무 비싸지면 다른 미술가를 찾는다. 처음에는 1940~1950년대에 태어난 작가의 작품을, 그리고 그다음에는 1960~1970년대생 작가의 작품을 모았으며, 지금은 1980년대생 작가의 작품을 모으고 있다. 작품가가 너무 비싸지기 전에 사는 것을 좋아하기 때문이다. 그리고 호기심이 많은 편이라 킴 히오르퇴위Kim Hiorthøy, 아라키 노부요시Araki Nobuyoshi, 수 윌리엄스Sue Williams, 댄 아토Dan Attoe, 빅터 만Victor Man, 캐서린 오피Catharine Opie, 버네사 베어드Vanessa Baird, 켄트 헨릭슨Kent Henricksen, 나디르 아리만Nader Ahriman, 짐 램비Jim Lambie, 로타어 헴펠Lothar Hempel, 아바프AVAF(Assume Vivid Astro Focus), 라리 피트먼Lari Pittman, 스베레 코렌 비에르트네스Sverre Koren Bjertnæs, 미켈 매캘린덴Mikkel McAlinden, 크리스티안 블뤼스타Kristian Blystad, 로 에스리지Roe Ethridge, 마크 핸드포스Mark Handforth, 세브 파타네Seb Patane, 토르비에른 뢰란

Torbjørn Rødland, 대런 아몬드Darren Almond, 닥터 라크라Dr. Lakra, 세스 프라이스Seth Price, 알렉스 허버드Alex Hubbard, 비르기테 메게를레Birgite Megerle, 오스카 투아존, 조시 스미스, 얀 크리스텐센Jan Christensen, 앤드루 커Andrew Kerr, 네이트 로맨, 닉 마우스Nick Mauss, 채드윅 랜타넨Chadwick Rantanen, 사이먼 데니Simon Denny, 이언 청Ian Cheng의 작품을 구입했다. 모두 뛰어난 작품을 만드는 작가이기 때문이다. 나는 이들의 작품이 수준 높은 미술을 대표하고, 매혹적이며, 적어도 일부 작품은 가족들이 생활하는 공간에 두고 지내기에 무리가 없다고 판단했다. 각 세대에서 살아남은 작가는 그리 많지 않다. 내가 수집한 작품의 작가들도 물론 언젠가 잊힐 테지만, 나는 그저 이 작품들을 좋아해서 모았을 뿐이다.

갤러리와 미술 기관은 대체로 미술계의 상업적인 측면에 집중한다. MoMA가 현대미술에서 가장 영향력 있는 기관임은 틀림없는 사실이다. 그래서 나는 이 미술관을 여러 차례 예로 들었다. MoMA가 소장하고 있는 작품 중 상당수는 한 가지 공통점이 있는데, 바로 대단히 고가라는 점이다. 나는 이곳을 자주 방문하지만, 이곳의 가장 큰 약점은 작품을 선택할 때 돈의 민주주의를 따른다는 것이다. 2014년 이 미술관은 새로운 회화에 초점을 맞춘 전시회를 열었다. 〈영원한 지금: 무시간적인 세계의 동시대 회화The Forever Now: Contemporary Painting in an Atemporal World〉라는 제목의 이 전시는 상업적으로 성공을 거둔 미국과 독일 출신 미술가들을 기념했다. 그 외 국가의 미술가로는 콜롬비아 출신의 슈퍼스타 오스카 무리요Oscar Murillo가 유일하게 포함되었다. 아마도 이들은 모두 미술관 후원자들이 작품을 수집한 작가였을 것이다. 전시는 훌륭해 보였지만, 큐레이터라면 마땅히 더 많은 노력을 기울여야 한다.

눈을 조금만 돌리면 우리 주변에는 덜 비싸면서도 더 급진적인 미술 작품이 많다. 나는 아직 뜨지 않은 미술가들에게 초점을 맞출 생각이다. 무언가를 발견하는 일에 참여하는 것은 의미 있는 일이다. 그 작가군이 반드시 어린 작가들일 필요는 없다. 이것은 선택에 의해서든 상황에 의해서든 미술 기관과 갤러리, 페어가 내세우지 않을 법한 작가들에게 보다 집중하겠다는 의미다. 어쨌든 시장은 종종 틀리며, 때로는 시장의 명령에 도전하는 것이 현명할 때도 있다.

마크 핸드포스
〈빙산 Iceberg〉
2004
알루미늄, 반사 비닐, 페인트
218.4×240×50.2cm

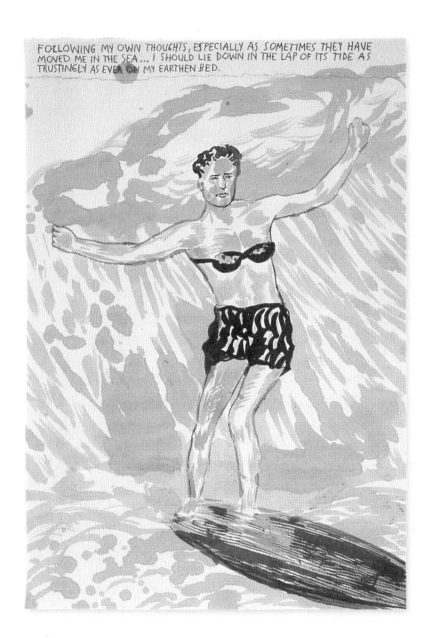

레이먼드 페티번
〈무제(나 자신을 따라서) No Title(Following My Own)〉
1998
종이에 연필, 잉크
40.6X27.9cm

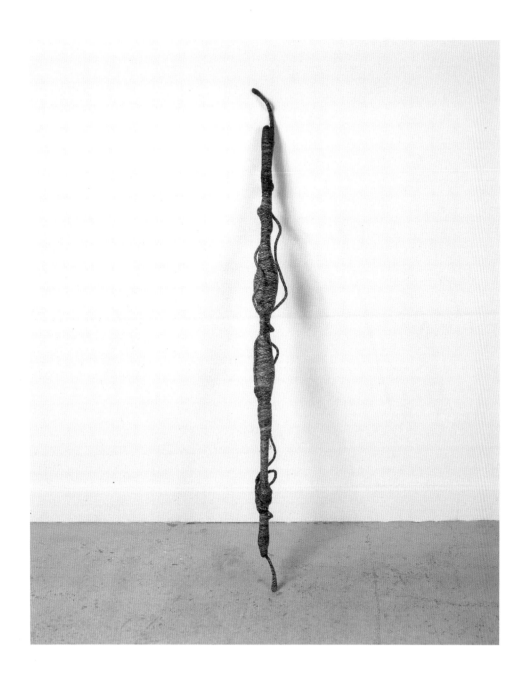

짐 램비 Jim Lambie
〈환각을 일으키는 영혼의 막대기 58 Psychedelic Soul Stick 58〉
2006
장갑, 티셔츠 소매, 말보로 라이트 상자, 구슬 목걸이, 펜던트 목걸이, 대나무, 면, 철사
106.8 X 7.6 X 7.4cm

알렉스 허버드 Alex Hubbard
⟨무제[미끼 #1] Untitled[SOP #1]⟩
2008
캔버스에 아크릴릭, 유채, 나무틀
198.5 X 152.5 X 4cm

니나 바이에르 Nina Beier
〈초상화 양식[오슬로 #8] Portrait Mode[Oslo #8]〉
2011
나무틀에 옷
80×60×3.5cm(액자 포함)

세르가이 옌센
〈무제 Ohne Titel〉
2003
바느질한 천
190×160cm

안 카트린 노벰베르 회이보
〈무제(문서화가 가장 중요하다 #07) Untitled(Documentation is Everything #07)〉
2011
거울, 고무 샌들, 가죽 구두
23X88X69cm

안 카트린 노벰베르 회이보
〈무제[ABMB 조개껍데기] Untitled[ABMB Sea Shells]〉
2011
조개껍데기
7.5 X 21 X 6cm

세르가이 옌센
〈무제 Untitled〉
2004
바느질한 천
163 X 143cm

세르가이 옌센
〈무제(장막) Untitled(Vorhang)〉
2006
캔버스에 돈
40 X 50cm

짐 램비
〈큰개자리(질량수 12 탄소 리믹스)
Canis Majoris(Carbon Twelve Remix)〉
2008
알루미늄, 사진 전사, 거울
320 X 465 X 158cm

짐 램비
〈붓질(흑백 버전) The Strokes(Black/White Version)〉
2008
흑백 비닐 테이프
가변 크기
에디션 3/3 + 1AP

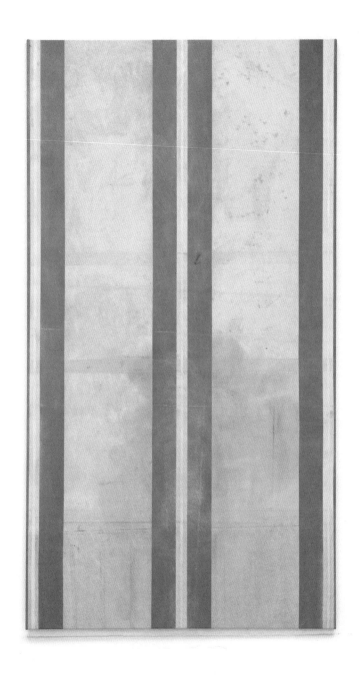

프레드릭 베르슬레브 Fredrik Værslev
〈무제(덮개 그림: 녹색) Untitled(Canopy Painting: Green)〉
2011
캔버스 위에 스프레이 페인트, 녹 부식 방지 스프레이, 가정용 페인트, 아크릴릭, 유채, 래커, 백유, 나무틀
195×105×3.5cm

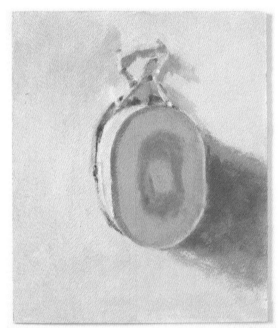

앤드루 커 Andrew Kerr
〈무제 Untitled〉
2009
메이소나이트 위에 아크릴릭
45.6×38.5cm

앤드루 커
〈무제 Untitled〉
2012
종이에 아크릴릭
29×21cm

앤드루 커
〈삶으로부터의 질주 역시 중요하다 Dashing from Life is also Important〉
2011
종이에 아크릴릭
29,50 X 42cm

클라라 리덴
⟨무제(쓰레기통) Untitled(Trashcan)⟩
2013
금속 쓰레기통
가변 크기

클라라 리덴
⟨램프 Lamp⟩
2012
원뿔형 도로 표지, 조명 기구, 전구
61X81.2X61cm
에디션 3 + 1AP

베아트리체 카라촐로 Beatrice Caracciolo

〈무제 Untitled〉

1998

나무에 아연

30.5 X 26cm

13.　　　　대부분의 구매자는 이미 팔린 작품을 더 좋아한다

작품이 모두 팔린 전시보다 더 잘 팔리는 것은 없고, 팔리지 않은 전시보다 더 안 팔리는
것은 없다. 컬렉터들은 일반인, 즉 독립적인 사람들의 무리와 같다. 이 점은 구매 가능성
을 높여준다. 만약 당신이 용기가 있다면 말이다.

14.　　　동료들을 극복하고 가학피학의 오라를 무시하라

언젠가 갤러리스트 바버라 글래드스톤Barbara Gladstone이 내게 자기가 일을 좋아하는 이유 중 하나는 성공한 사람들만 상대하기 때문이라고 말한 적이 있다. 물론 그녀의 말은 맞다. 대부분의 컬렉터는 출세하고 자수성가한 사람들로, 놀랄 만큼 키가 작다. 사람들은 큰돈을 벌고 난 다음에는 집과 자동차, 요트 그리고 아마도 와이너리를 구입하고 종국에는 미술 작품을 산다. 그다음에는 왜 자기에게 진정한 친구가 없는지 생각하기 시작한다. 그러나 매우 부유한 컬렉터 외에 나처럼 그리 부유하지 않은 컬렉터도 다수 있다. 그렇지만 나 같은 컬렉터는 키가 크고 매우 열정적이다.

　　부유한 컬렉터들은 대부분 자신이 원하는 것을 얻는 데 익숙하다. 하지만 미술계에서는 이것이 항상 가능한 것은 아니다. 갤러리스트는 작품을 판매하고자 내놓지만, 그 작품을 구매하려는 컬렉터가 작품에 상응하는 가치가 있다고 판단되지 않으면 판매하지 않을 때도 있다. 이 상황은 가학피학의 오라aura를 띠면서 심화된다. 구매자-피학대 성애자-는 애원하고 협박하는 반면, 판매자-가학 성애자-는 "이 작품을 손에 넣으려면 당신은 자격을 좀 더 갖추어야 합니다. 이 작품은 판매되는 것이 아니라 맡겨지는 것입니다"라고 말하며 계속해서 거절한다. 물론 이는 갤러리스트가 자격이 있는 컬렉터에게만 판매하고 싶어 한다는 것을 의미한다.

　　미술 시장은 작품을 평가할 때 그 미술가의 작품이 어떤 컬렉션에 포함되어 있는지를 고려하는데, 여기에는 일종의 순위가 있다. 합법적인 미술관이 으뜸이고, 유명한 컬렉터가 그다음이며, 마지막은 그 미술가와 오랫동안 관계를 맺어온 컬렉터다. 이것이 바로 판매자인 갤러리스트와 친구가 되어야 하는 이유다. 만약 당신이 신속하고 뛰어나다면 선두의 두 그룹을 제칠 수 있다.

　　나는 우르스 피셔의 작품을 구입하기 위해 자격을 갖춰야 했다. 피셔의 갤러리스트 에바 프레젠후버Eva Presenhuber는 내게 작품을 팔고 싶어 했지만 작품의 수요가 그녀의 공급 능력을 초과하는 상황이었기 때문에 나는 컬렉터로서의 역량을 입증해야만 했다. 갤러리스트에게 좋은 인상을 남기는 한 가지 방법은 한 갤러리스트에게서 여러 작가의 다양한 작품을 구입하는 것이다. 나도 이 방법을 사용했다.

리처드 프린스의 작품을 구입할 때는 훨씬 운이 좋았다. 영리한 갤러리스트는 대부분 충실한 컬렉터를 자기 편으로 만들고자 관계의 물꼬를 트기 위해 좋은 거래를 제안하려 애쓴다. 나는 그 덕분에 프린스의 훌륭한 작품을 손에 넣을 수 있었다.

15. 가격이 아닌 작품을 사랑하라

리처드 프린스의 작품이 미술 시장에서 가장 인기 있었을 때 나는 그의 또 다른 작품을 찾기 위해 맨해튼에서 갤러리스트 바버라 글래드스톤과 함께 차에 올랐다. 미술계 전체가 글래드스톤 갤러리에서 열리는 그의 전시를 보기 위해 이 도시로 몰려든 것 같았다.

　　그보다 몇 년 전 나는 프린스의 간호사 그림을 한 점 구입했는데, 예상치 않게 가격이 몇 배 오르자 그 작품이 점점 더 마음에 들었다. 내가 다소 순진했던 것이겠지만, 처음에는 작품의 예술적 가치를 경제적 가치와 구분할 수 있다고 생각했다. 글래드스톤은 그 반대 역시 사실이라는 점을 상기시킴으로써 나의 가설을 바로잡아주었다. 즉 작품에 대한 평가는 그 경제적 가치가 떨어질 때 급격하게 내려간다. 그날 저녁 나는 사람들이 리처드 프린스를 두고 새로운 앤디 워홀이라고 말하는 것을 듣고는 그의 작품 시장이 너무 과열되었다는 사실을 알아차렸다. 왜 그랬을까? 그건 바로 사람들이 그의 작품이 아니라 경제적 가치의 잠재력에 대해 이야기하고 있었기 때문이다. 나의 간호사 그림은 단기간에 대부호들이 선호하는 트로피 작품이 되었다.

　　결국 시장은 변했다. 프린스는 갑자기 인기를 잃은 상황에 대해 어떻게 생각하느냐는 질문을 받았다. 그는 작품의 수요가 줄어들어 행복하다고 대답했다. 덕분에 조종사 자격증을 딸 수 있을 만큼 충분한 시간을 벌 수 있었다. 그는 전용기로 여행 다닐 수 있게 되어 돈을 절약할 수 있을 것이라고 말했다. 나는 '전용기'와 '절약'이라는 두 단어가 한 문장 안에 같이 사용되는 것을 난생처음 들었다.

16.　최저가가 가장 좋은 가격이 아닐 수도 있다는 사실을 받아들여라

만약 당신이 우수한 고객이라면 1차 시장에서 10~15퍼센트 할인받을 수 있을 것이다. 미술관은 종종 20퍼센트 이상 할인받는다. 당신의 컬렉션으로 장차 재단이나 미술관을 만들 가능성이 있다고 소개한다면 보다 높은 할인율을 적용받을 수도 있다.

엘리 브로드는 데이비드 게펜David Geffen의 컬렉션이 자신이 수집한 작가의 더 좋은 작품을 소장할 수 있었던 비결이 궁금했다. 인색하기로 유명한 게펜은 브로드에게 미술에 관해서라면 기꺼이 최고가를 지불했다고 알려주었다. 최고의 작품을 손에 넣으려면 이처럼 행동해야 하는 경우가 꽤 많다.

2차 시장은 더 복잡하다. 2년 전 나는 뉴욕 매디슨가에 있는 가고시안 갤러리의 비공개 판매장에서 작품을 본 적이 있다. 프린스의 뛰어난 카우보이 작품이었는데, 가격을 물으니 내가 예상한 금액의 거의 두 배에 달했다. 내가 미술 거래상에게 가격이 시장가보다 훨씬 높다고 말하자 그녀는 미소 지으며 이렇게 말했다. "아시잖아요, 가고시안은 춤추는 것을 좋아해요." 언제나 잘 속는 사람이 있다. 공교롭게도 그가 등장하면 가격을 조정하는 춤꾼도 함께 나타날 것이다.

브루노 비쇼프베르거Bruno Bischofberger는 유럽의 현대미술 시장으로 유입되는 거액의 주인공 중 한 명이었다. 그는 앤디 워홀의 작품을 당시 시장가보다 두세 배 높은 가격에 팔기 위해 노력했다. 그는 자신이 제안하는 수준 높은 작품을 다른 사람에게서 구입하기는 힘들 것이고 가격이 급등할 것이라고 주장했다. 그에 따르면 가격을 세 배로 올리는 것이 타당했다. 많은 사람이 그를 믿었고, 워홀의 작품 시장가 추세는 비쇼프베르거의 주장이 옳다는 것을 증명해주었다.

17.　　　유명 작품도 한때는 모두 합리적인 가격이었다

핵심은 아니지만, 그래도 이 점은 기억하는 것이 좋다. 1900년경 에드바르 뭉크의 〈절규〉
의 보험가는 600크로네로 당시 1등 항해사의 연봉과 비슷한 수준이었다. 1908년 파블로
피카소Pablo Picasso의 〈곡예사 가족The Family of Saltimbanques〉 역시 동일한 금액이었다. 한번은
바버라 글래드스톤에게 작품가를 너무 높게 부른다고 말하자 그녀는 작품을 그 가격에
내게 팔든지 아니면 자신은 기다렸다가 부자가 되든지 할 것이라고 대답했다. 결국 그 작
품을 구입하지는 않았지만, 그녀의 말이 어느 정도는 옳았다. 그녀가 훨씬 더 부자가 되
지는 않았지만 작품가는 그녀가 제시했던 가격보다 올랐으니 말이다.

18. '걸작'에 주의하라

갤러리스트는 가까이 지내기 좋은 사람들이긴 하지만 만약 자신과 일하는 작가 중에 차세대 제프 쿤스나 앤디 워홀, 크리스토퍼 울Christopher Wool이 있다거나, 당신에게 걸작을 판매하겠다거나, 전시 작품이 모두 판매되었지만 특별히 당신을 위해 한 점 빼놓았다고 말할 때는 주의하라. 그 말이 모두 사실일 수도 있지만, 몇몇 갤러리스트는 모든 컬렉터에게 항상 자신이 고른 작품이 굉장한 것이며 최고라고 말한다. 또 작가가 매우 좋아하는 작품이라고 말하는 경우도 많다. 당신이 그런 갤러리스트와 미술 거래상을 전적으로 신뢰한다면 결코 걸작을 구입할 수 없을 것이다.

19. 유명 미술가의 작품 매진 현상은 결코 오래가지 않는다

작품이 모두 판매된 전시에서 한 점도 구입하지 못했다는 사실이 걱정될 때 이 점을 기억하라. 그 미술가는 다음 주에 더 많은 작품을 만들 것이다. 갤러리스트와 이야기해보고 새로운 작품을 손에 넣기 위한 계획을 세워라.

캐서린 오피
⟨자화상/레드 코너 Self Portrait/Red Corner⟩
2009
잉크젯 프린트
47 X 35.6cm
에디션 4/5

클라라 리덴
〈언제나 정신을 딴 데 팔다 Toujours Etre Ailleurs〉
2010
[스틸 컷] 발견된 광고판 포스터, 손으로 제작한 슬라이드(투명 필름 위에 잉크젯)를 보여주는 3개의 슬라이스 쇼
가변 크기
에디션 3 + 2AP

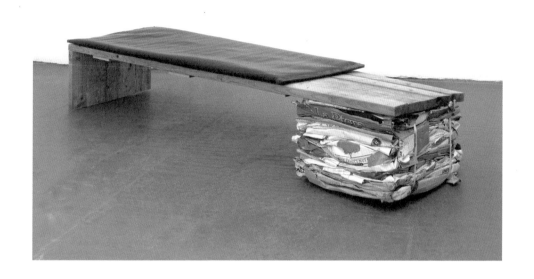

클라라 리덴
⟨무제(벤치) Untitled(Bench)⟩
2011
인양한 나무, 판지, 고무
225 X 60 X 50cm

키르슈텐 피로트 Kirsten Pieroth
〈죽은 개미 Dead Ant〉
2005
책, 개미
18 X 11 X 2cm

닉 마우스
〈팔짱을 끼고 Arm in Arm〉
2010
종이에 목탄
64.3 X 47.8cm

아드리아나 라라
⟨조각 #8(고의적으로 무의도적으로) Piece #8(Unpurposely with Purpose)⟩
2012
카펫(나일론, 폴리프로필렌) 위에 유채
129×87cm

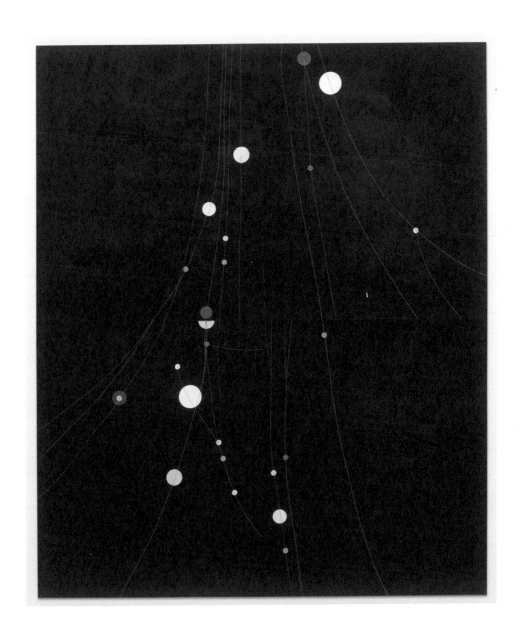

디르크 슈테벤 Dirk Stewen
〈무제 Untitled〉
2006
인화지 위에 잉크, 면, 색종이 조각, 금속 바늘
122 X 101cm

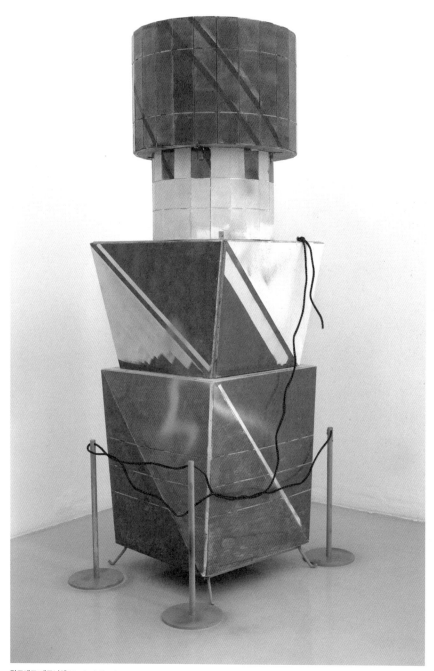

만프레트 페르니체 Manfred Pernice
〈무제 Untitled〉
2008
나무, 페인트, 금속, 밧줄
전체 189×110×100cm, 탑 189×90×90cm, 밧줄 51×20cm

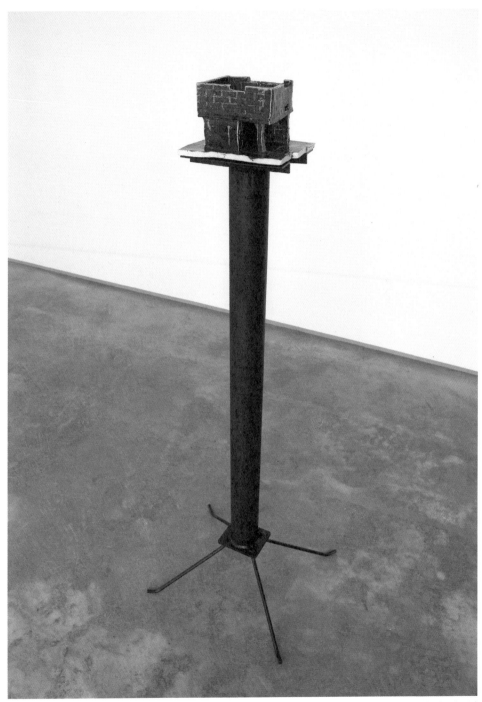

만프레트 페르니체
〈라치빌 IV Radziwill IV〉
2006
세라믹, 금속
16X23X23cm, 스탠드 121.5X44.41cm

프레드릭 베르슬레브
〈무제(손수레 그림: 흰색과 노란색) Untitled(Trolley Painting: White and Yellow)〉
2013
캔버스에 스프레이 페인트, 백유, 나무틀
200×160×3.3cm

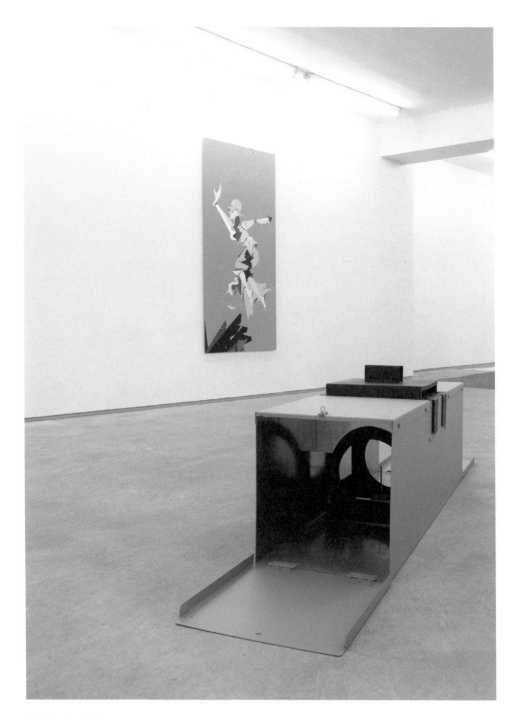

안드레아스 슬로민스키 Andreas Slominski
⟨어린 여우 덫 Jungfuchsfalle⟩
2003
금속
55 X 261 X 40,5cm

채드윅 랜타넨 Chadwick Rantanen
〈망원경 기둥(녹색 위장) Telescopic Pole(Green Camouflage)〉(세부)
2012
양극산화 모래분사 처리한 알루미늄, 보행 보조기용 공
망원경 218.44〜683.26cm, 직경 3.80cm
가변 크기

팀 롤린스&KOS Tim Rollins&KOS
〈필요한 모든 방법을 동원해서(말콤 X를 따라) By Any Means Necessary(after Malcolm X)〉
2007
캔버스 위에 책 내지, 매트 아크릴릭
121X121X3.8cm

토르비에른 뢰란 Torbjørn Rødland
〈4개의 단어 Four Words〉
2006
알루미늄 위에 셀레늄 착색 실버 프린트
57 X 45cm(액자 포함)
에디션 1/3 +1AP

20.　　　　　　　　　경매에서 기회를 틈타 구입하라

나는 갤러리에서 구입하는 것을 선호하지만 경매가가, 특히 낮에 진행되는 데이 세일day sale의 경우에는 작품성 대비 가격이 좋을 때가 종종 있다. 미술계가 잠시 잊고 있었던 평이 매우 좋은 중진 미술가의 경우에는 특히 그렇다. 크리스티Christie's나 소더비, 필립스Phillips의 경매 도록을 훑어보면 30대, 40대, 50대 유명 미술가의 작품이 1차 시장에서보다 낮은 가격에 팔리고 있는 것을 심심치 않게 확인할 수 있다.

때로는 경매에 참여하는 것이 특정 작가의 작품을 구입할 수 있는 유일한 방법일 때도 있다. 일례로 최근에 클라라 리덴의 주요 작품 〈마비된Paralyzed〉을 몇 년 전 갤러리에서 팔던 가격보다 싸게 구입했다. 이것은 리덴이 스톡홀름의 통근 열차에서 비명과 비웃음 소리가 삽입된 음악에 맞추어 도발적으로 춤을 추는 비디오 작품이다. 하지만 내가 생각한 것만큼 좋은 거래는 아니었다. 경매 회사가 가져가는 상당한 액수의 수수료를 잊고 있었기 때문이다. 경매 수수료는 최고 25퍼센트 정도에 달한다. 컴퓨터로 생중계되는 경매를 보면서 전화기를 들 때는 자제력을 잃게 마련이다. 지금까지 이 사실을 모르고 있었다면 당신은 그동안 경매에서 너무 높은 금액을 불렀다는 것을 의미한다.

노벨상 수상자 장 티롤Jean Tirole이 지적했듯이, 때때로 당신은 동일한 대상에 대해 남들보다 더 많은 돈을 기꺼이 지불하고자 한다. 그것은 당신이 다른 사람들보다 그 대상에서 더 많은 가치를 얻기 때문이다.

미술계에서 가장 빠르게 성장하는 틈새시장 중 하나가 온라인 경매다. 체크 아트시Check Artsy, 크리스티, 패들8Paddle8, 소더비/이베이 Sotheby's/eBay, 아트스페이스Artspace 등이 대표적이다. 이곳에서 이루어지는 매매는 전통 경매 회사와 같은 방식으로 추적되고 있지 않아 온라인 시장의 가치가 실제 어느 정도 되는지 아는 사람이 없다. 하지만 점점 더 많은 사람이 온라인 경매에 대해 이야기하고 있고 미술 작품을 매매하는 합리적인 방법이라고 생각한다.

경매는 판매상과 컬렉터가 가격을 조작하기 좋으므로 경매에서 가격을 부를 때는 이 점을 염두에 두어야 한다. 몇 년 전 한 친구가 화가 오스카 무리요의 작품 스무 점을 한 점당 2만 달러 정도에 구입했다. 그 뒤 그는 경매에서 무리요의 또 다른 작품에 20

만 달러를 불렀다. 마지막 작품에 비싼 값을 치렀지만 덕분에 앞서 구입한 무리요의 작품 스무 점은 그 가치가 갑자기 400만 달러로 치솟았다. 데이비드 즈워너는 이를 보고 무리요와 일하기로 결심했다. 그러자 20만 달러라는 가격은 곧 타당한 것으로 여겨지기 시작했다. 즈워너는 많은 장점을 갖고 있다. 그는 훌륭한 작가들을 대표하는 최고의 갤러리를 운영하고, 부자도 많이 알고 있다. 뉴욕의 어퍼이스트사이드에 사는 백발의 노부인부터 트라이베카의 로프트에 살면서 최신 유행을 선도하는 젊은이에 이르기까지 모두가 기꺼이 높은 가격을 지불하고 즈워너가 내놓은 무리요의 작품을 시장에서 거두어들이고 있다. 이런 상황에서 시장이 붕괴되는 것을 막기 위해 엄선된 구매자가 시장을 조종해야 한다고 주장하는 사람도 있을 것이다.

　　20세기의 가장 뛰어난 미술가라 할 수 있는 피카소는 거래상과 컬렉터, 비평가, 큐레이터를 금전적·비평적 이득을 위해 조종하는 능력이 탁월했다. 그는 어떤 사람이 폴 고갱 Paul Gauguin의 작품을 손에 넣기 위해 10만 파운드를 부르는 것을 지켜보았다. 이는 당시 매우 높은 가격이었지만 그는 이미 고갱의 다른 작품 한 점을 갖고 있었고, 그 작품 역시 즉각 가격이 올랐다. 나중에 낮은 가격을 부른 응찰자가 10만 파운드에 낙찰받은 사람에게 고맙다는 전화를 했는데, 알고 보니 그는 고갱의 작품을 다섯 점이나 갖고 있었다. 그 최고가 덕분에 그는 대부분의 사람이 살아생전에 이룰 수 있는 것보다 더 큰 부를 단 5초 만에 이룰 수 있었다.

재능을 알아보는 재능을 길러라

그림을 좋아한 아돌프 히틀러Adolf Hitler라도 자신이 그린 그림을 마주하느니 차라리 제2
차 세계대전을 시작하는 편이 더 쉬웠을 것이라는 점을 기억하라. 어떤 미술가라도 날마
다 홀로 자신의 작품을 마주하면서 정신력을 유지하기란 쉽지 않다.

　　너무나 많은 미술가가 자신의 삶을 망가뜨린다. 그들은 재능이 있지만 나태해지
거나 술과 약물에 쉽게 빠진다. 술과 약물을 비판하려는 것이 아니다. 리처드 프린스가
오늘날 제작하고 있는 작품을 보면서 많은 사람이 그가 제 가치를 다시 인정받기 위해서
는 LSD환각제로 돌아가는 것이 낫겠다고 생각하는 것 같다.

　　자신의 재능을 보살필 능력이 부족하다면 미술가는 결국 형편없는 작품을 만들거
나 비극의 주인공이 되고 말 것이다. 이것이 바로 내가 자신의 재능을 소중히 여길 줄 아
는 작가의 작품을 선호하는 이유다.

　　지금까지 나는 주로 수집에 대해 다루었다. 지금부터는 교양 있는 행동에 대해 조
언하려고 한다. 많은 컬렉터가 자기 자신에게 도취되어 때때로 갤러리스트에게 불쾌한 행
동을 저지른다. 그것은 정말 어리석은 일이다.

게비 시보니 Gebi Sibony
〈꽃의 끝없는 에피소드 IV Ceaseless Episodes of Blossom IV〉
2013
카펫, 밑칠용 페인트
248.9 X 186.7cm

22.　　　　　　　　　돈에 너그러워져라

정말로 마음에 드는 작품을 봤는데 수중에 현금이 없다고 해서 포기하지 말아라. 갤러리와 그 문제에 대해 이야기해봐라. 대부분의 갤러리스트는 상당히 현실적이다. 만약 그들이 수용 가능한 조건으로 할부 판매하는 데 동의한다면, 때가 되었을 때 항상 그들에게 연락해 당신의 약속을 이행하라.

유진 슈워츠 교수는 컬렉터 대부분이 너무 뻔뻔스러워서 배우자와 함께 잠자리에 든다는 것을 상상할 수도 없다고 생각했다. 1970년 그는 미술 컬렉터에게 이렇게 조언했다. "사람들은 대부분 돈에 매우 민감하다. 이 때문에 많은 돈을 갖고 있음에도 고약한 짓을 하게 된다. 그러므로 당신은 돈에 너그러워져야 한다." 당시 이는 적절한 조언이었고, 지금도 마찬가지다. 슈워츠는 또 어떤 작품의 값이 얼마인지 듣는 순간 "멋지지 않아?"라고 말하는 방법도 추천했다. 그는 이렇게 말했다. "내가 볼 때 미술 게임에서 유일한 상은 미술이다. 미술에서는 미술만이 가장 중요하다. 내가 아는 한, 중요한 단 하나의 문제는 결국 누가 그 그림을 갖게 되느냐다."

만약 당신에게 현금이 있다면 가능한 한 빨리 지불하라. 이는 종종 갤러리스트를 놀라게 하고, 언제나 그들을 매우 기쁘게 만든다.

갤러리는 현금을 많이 갖고 있지 않으며 가끔씩 자기 작가들에게 정산을 늦게 해주기도 한다. 그 이유는 컬렉터들 역시 대개 늦게 지불하기 때문이다. 마이애미의 유명 컬렉터 메라Mera와 돈 루벨Don Rubell 부부는 신진 미술가들의 작품을 구입하는 데 있어서 인상 깊은 기록을 갖고 있다. 이들은 작품을 구입할 때 많이 깎아달라고 요구하고 지불을 늦게 하는 것으로 악명 높다. 이들은 갤러리스트가 돈을 받으려 할 때 마치 사랑니를 뽑는 것 같은 느낌이 들 만큼 괴롭게 만들지만, 갤러리스트로서는 손꼽히는 컬렉터인 이들을 외면하기가 쉽지 않다. 하지만 갤러리스트들에게는 복수할 수 있는 다소 유치하지만 비교적 손쉬운 방법이 있다. 구겐하임 미술관에서 열린 리처드 프린스의 회고전 개막식 만찬에서 주최 측은 귀빈석에서 가장 먼 자리에 이들 부부를 앉혔다. 이들 부부의 자리는 다른 층에 배정되었는데, 이는 엄청난 모욕이었다.

식사비는 대개 갤러리스트가 낸다. 하지만 갤러리 주인은 대부분 당신보다 더 부

유하지 않다. 그러므로 통념을 깨고 가끔은 그들에게 저녁 식사를 대접하라. 그렇게 하면 그들을 깜짝 놀라게 만들 뿐 아니라 그리 큰돈 들이지 않고도 좋은 인상을 남길 수 있다.

크게 성공한 미술가 조시 스미스는 몇 년 전 자신의 몇몇 갤러리스트를 저녁 식사에 초대해 대접했다. 그 자리에 있던 갤러리스트 대부분 작가에게 그런 접대를 받아본 것이 처음이었고, 몇몇은 지금도 그 일에 대해 이야기하곤 한다.

23. 고맙다고 말하라, 그 말을 하는 데는 돈이 들지 않는다

나는 항상, 아니 거의 작품을 구매한 뒤에는 갤러리스트에게 감사 인사를 한다. 내가 컬렉터인 것은 미술을 사랑하며 작품을 구매할 때는 언제나 행복하기 때문이니까.

리처드 프린스
〈무제(드레스) Untitled(Dress)〉
1979~1980
에크타컬러 사진
219×122cm
에디션 1/5

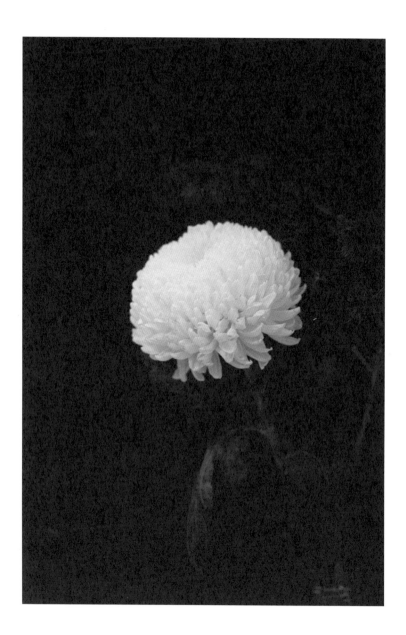

볼프강 틸만스
〈국화 Chrysanthemum〉
2006
C-프린트
213X145cm
에디션 1/1 + 1AP

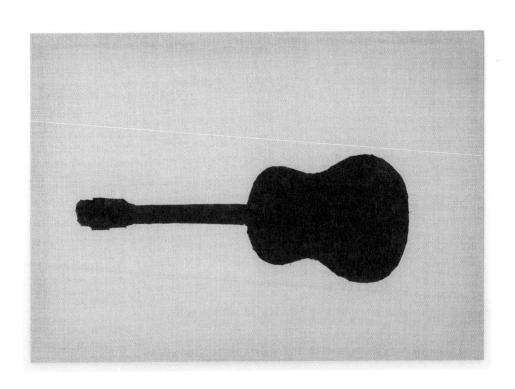

세르가이 옌센
⟨무제 Untitled⟩
2005
리넨에 콜김
100 X 140cm

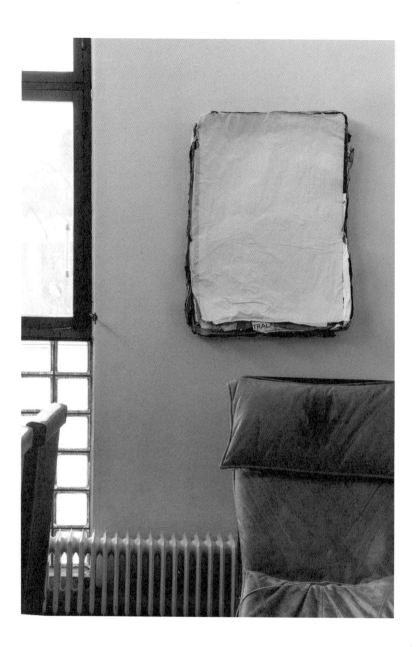

클라라 리덴
〈무제(포스터 그림) Untitled(Poster Painting)〉
2010
포스터, 물감
90 X 62 X 14cm

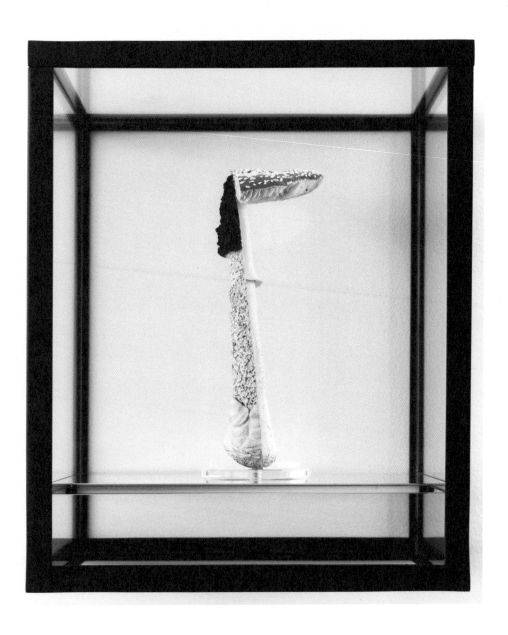

카르슈텐 휠러 Carsten Höller
〈쌍버섯 유리 진열장(간단하게) Doppelpilzvitrine(Einfach)〉
2009
다양한 크기로 주조한 폴리우레탄 버섯 모형, 아크릴 페인트, 유리 원반, 금속 핀, 유리 진열장, 분체도장한 금속 틀
31 X 26 X 26cm(쌍버섯 한 개)

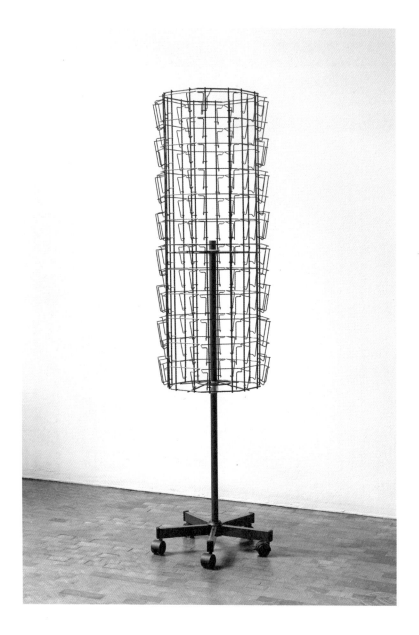

실 플로이어
〈당신이 여기에 있다면 좋겠어 Wish You Were Here〉
2008
엽서 꽂이
179X41.5cm
에디션 2/3 + 2AP
설치 전경: 쿤스트베르케, 베를린, 2008

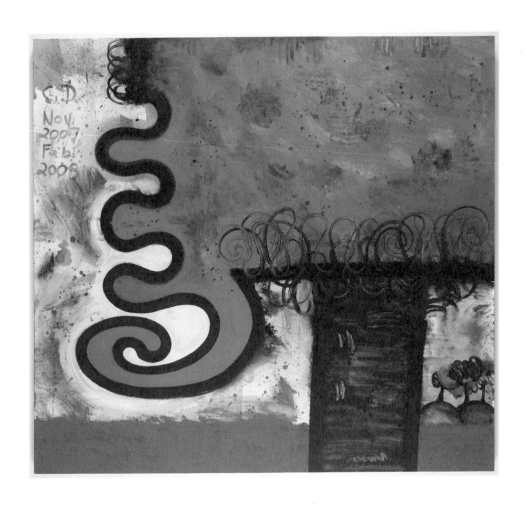

캐럴 던햄
〈먼 산(마른 나무) Distant Hills(Dry Tree)〉
2007~2008
캔버스에 아크릴릭
167.6 X 182.9cm

제임스 화이트
〈작업실 열쇠와 크림 Studio Keys and Creme〉
2007
자작나무 합판 위에 유채, 바니시, 투명 아크릴 박스 액자
70 X 103cm

라리 피트먼

〈무제 #4 Untitled #4〉
2009
제소를 칠한 종이에 매트 유채, 에어로졸 래커, 셀룰로이드 비닐
76.2 X 56.5cm

디르크 슈테벤
⟨사진관 Ⅱ Fotostudio Ⅱ⟩
2007
콜라주, 잉크젯 프린트, 나무; 사진 인화지 위에 잉크, 면, 색종이 조각, 금속 바늘
145×310cm

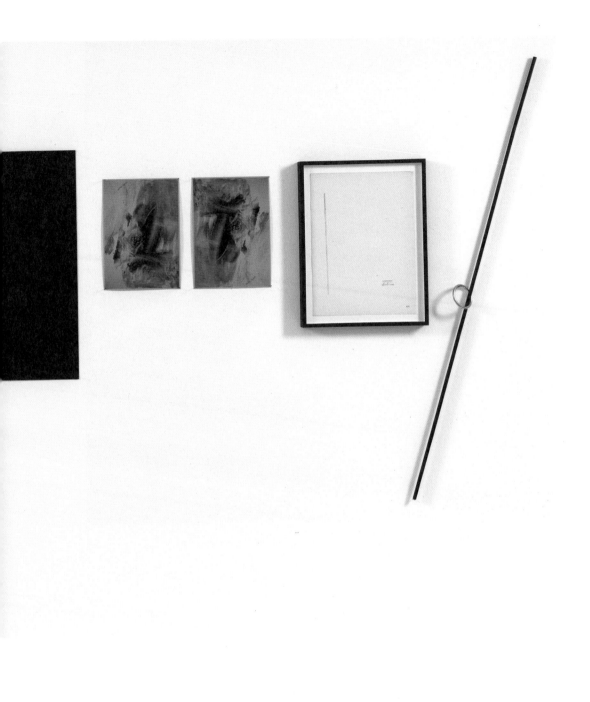

라스 엘링 Lars Elling

〈역류 Dragsug〉

2004

캔버스에 템페라

170 X 170cm

볼프강 틸만스
〈긴급X Urgency X〉
2006
C-프린트
30X40cm
유일본

볼프강 틸만스
〈자유 유영 118 Freischwimmer 118〉
2005
잉크젯 프린트
300 X 400cm
에디션 1/1 + 1AP

24. 캐러밴은 움직여야 한다

열세 살 때 루이지애나 현대미술관Louisiana Museum of Modern Art에서 리처드 롱Richard Long의 작품을 보았다. 그 작품은 많은 바윗돌, 내가 살던 오슬로 근처에서 발견할 수 있는 것과 같은 종류의 바윗돌을 바닥에 원형으로 배치한 작품이었다. 그것은 내가 처음 접한 대지미술 작품이었는데 당시에는 바윗돌을 원형으로 배치하고 그것을 미술이라 부르는 것을 한심하다고 생각했다.

나의 견문은 서서히 성장해나갔다. 당신은 지금 보고 있는 것을 믿어야 한다. 피카소의 훌륭한 작품이나 렘브란트 하르먼스 판 레인Rembrant Harmens van Rijn의 후기작이 좋은 작품이라는 것을 알기 위해 믿을 필요는 없다. 하지만 회색 바윗돌 더미를 보는 경우는 이야기가 달라진다. 미술은 시간을 필요로 한다.

2003년에 아트 바젤에 갔다. 이때 처음으로 아트 페어에서 작품을 구입했는데, 레이먼드 페티번의 달러 기호 작품이었다. 페티번의 작품은 1년 전 도큐멘타 11에서 본 적이 있었다. 이 작품의 가격은 2,000달러였다. 나는 그해 가을 아트 바젤 마이애미에 갈 때 비즈니스석 대신 이코노미석을 구입해 페티번의 또 다른 작품을 살 수 있을 만큼 돈을 절약할 수 있었다. 그것은 현명한 방법이었고, 차익 거래를 할 수 있었던 유일한 구매였다. 그리고 그 이듬해 여러 작가의 작품 스물세 점을 구입했다. 당시 몇 명의 컬렉터만 알고 있었는데, 그들 모두 스물세 점 정도는 구입했을 거라고 짐작했다. 그렇지만 추측은 빗나갔다. 페어를 관람하는 사람들은 대부분 어떤 작품도 구입하지 않는다. 그리고 구입한 소수의 사람도 몇 점 정도만 구입할 뿐이다.

나는 지금도 값싼 호텔 방 침대에 누워 감당할 수 있는 것보다 더 많은 돈을 쓴 것은 아닌지 걱정하며 뒤척이던 일을 기억한다. 진땀을 너무 많이 흘려 침대 시트가 젖을 정도였다.

내가 가진 컬렉터로서의 철학은 '가장 위대한 저작 운동가The Greatest Masticator'라고 알려진 영양학자 호레이스 플레처Horace Fletcher의 철학과 상반된다. 플레처는 음식물을 완전히 씹어야 하며, '음식물이 저절로 넘어가기' 전까지 삼키면 안 된다고 주장했다. 하지만 나는 컬렉터로서 종종 먼저 구입하고 그 이후에 작품을 소화하는 방식을 택한다.

2003년 아트 바젤은 미술에 빠져들기 좋은 시기였다. 나는 레이먼드 페티번의 파도 타는 사람 그림을 구입해 1년 전 흑백이라는 이유로 그의 그림을 구입하지 않았던 어리석은 결정을 만회할 수 있었다. 지금도 그 결정은 후회가 된다. 페티번의 드로잉 작품 스물다섯 점을 추가로 구입함으로써 그때의 실수를 벌충하고자 했다.

2003년은 볼프강 틸만스, 리처드 프린스, 욘 보크John Bock, 올라푸르 엘리아손, 토마스 데만트Thomas Demand, 우르스 피셔, 캐럴 던햄, 카렌 킬림니크Karen Kilimnik, 프란츠 웨스트, 우고 론디노네Ugo Rondinone, 피터 피슐리Peter Fischli와 다비트 바이스David Weiss, 제프 쿤스의 작품을 소개받은 해이기도 하다. 이전에 이들 중 몇몇 작가의 작품을 본 적이 있지만, 이들의 뛰어난 작품이 판매되는 것을 직접 본 것은 2003년 아트 바젤이 처음이었다.

틸만스의 작품이 왜 훌륭한지 이해하기까지 얼마나 많은 시간이 걸렸는지 모른다. 그의 작품을 이해하기 시작하고 처음으로 그의 작품 〈정신의 구조 #63 Mental Structure #63〉를 구입하기까지는 몇 년이 걸렸다. 사실 그 작품을 구입할 당시에도 그리 많이 이해한 것은 아니었지만 나의 취향을 넘어서보자고 결심했다.

나는 훌륭한 미술가를 많이 놓쳤고, 하마터면 피슐리와 바이스 그리고 데만트의 작품을 놓칠 뻔했다. 돌아보면 내가 왜 그 작가들의 잠재력을 알아보지 못했는지 잘 모르겠다. 그래서 내가 어리석다는 생각이 든다. 2005년 유명한 아트 어드바이저 시아 웨스트레이치Thea Westreich, 이선 와그너Ethan Wagner와 함께 점심 식사를 한 적이 있다. 그 자리에서 그들은 제프 쿤스에 대해 열심히 이야기했다. 나는 그들에게 이제 쿤스는 한물간 것 같다고 말했다. 하지만 이는 매우 어리석은 발언이었다. 당신은 눈과 귀, 코를 활용해 정보를 수집하고 당신보다 미술에 대해 더 많이 아는 사람들의 말을 경청할 필요가 있다.

물론 이미 지나간 일을 후회하면서 시간을 허비하는 것은 무의미하다. 그렇지만 후회 그 자체는 경험이 된다. 에디트 피아프Edith Piaf의 노래 '나는 후회하지 않아Non, Je Ne Regretted Rien'는 매우 낭만적으로 들리지만, 후회하지 않기란 불가능하다(피아프는 50세가 되기 전 심각한 알코올의존증이 일부 문제가 되어 사망했다. 아마 그녀도 후회했을 것이다). 어떤 작품을 사지 않은 것에 대한 후회는 그때 내가 절약한 돈으로 보크, 엘리아손, 피셔, 던햄, 킬림니크의 작품을 구입할 수 있었다는 사실에 다소 누그러진다. 그리고 동시대 미술을 수집하는 우리는 실수를 하지 않을 수 없다.

나는 또한 작품을 차지하기 위해서라면 기꺼이 싸운다. 한번은 마이애미에서 어떤 이가 다음 날 갤러리 노이가 세르가이 엔센의 검은색 기타 그림을 페어에 내놓을 것이라고 말해주었다. 엔센은 내가 매우 좋아하는 미술가 중 한 명이었기 때문에 오전 11시, 페어가 시작되자마자 갤러리 노이 부스로 달려갔다. 벌써 한 커플이 그 작품을 두고 가격을 흥정하고 있었다. 갤러리 노이에는 두 명의 디렉터가 있었는데, 틸로 베름케Thilo Wermke가 그 커플과 협상하고 있었다. 그래서 나는 다른 디렉터인 알렉산더 슈뢰더Alexander Schröder에게 다가가 그 작품을 사겠다고 말했다. 그는 내 앞에 다른 사람이 있다고 말하며 그 커플을 가리켰다. 하지만 나는 법률상 가격에 합의하기 전에는 매매가 성립되지 않는다는 점을 상기시키며 정가에서 통상적인 할인만 받고 구매할 테니 그 작품을 내가 가져야 한다고 말했다. 가끔은 내가 변호사라는 점이 마음에 든다. 슈뢰더는 협상 중인 그 커플에게 가서 작품이 팔렸다고 말했고, 그 커플은 곧장 갤러리를 고소하겠다며 윽박질렀다. 많은 컬렉터가 보이는 전형적인 반응이었다. 나는 나머지 일을 두 디렉터에게 맡기고 다른 작품을 보기 위해 발걸음을 옮겼다. 내 행동이 전적으로 공정했다고 할 수는 없지만 합법적이었고, 불편을 감내할 만한 충분한 가치가 있었다. 일단 팔리고 나면 그와 같은 수준의 세르가이 엔센의 작품은 빚이나 이혼, 죽음과 같은 요인이 끼어들지 않는 한 수십 년간 시장에서 구하기 어려울 것이다. 기다리기에는 너무 긴 시간이다.

내가 좋아하는 아랍 속담이 있다. "개가 계속 짖어도 캐러밴은 움직여야 한다."

최근 들어 미술계의 상업적인 측면이 부각되고 있다. 미술계는 승자 독식의 세계다. 이러한 상황에서 시장에 도전장을 내미는 것은 일리가 있다. 작품가가 높은 엘리트 계급에 속하지 않은, 아직 뜨지 않은 재능 있는 미술가를 찾아내는 일이 그것이다. 최근 미술의 '노다지'를 염두에 둔다면 잊혔거나 아직 조명을 받지 못한 훌륭한 미술가도 많이 있다.

나는 시간을 들여 깊이 있게 수집하는 것을 좋아한다. 그리고 한 작가의 여러 시기 작품을 소장하는 것이 중요하다고 생각한다. 뛰어난 작가의 작품 한 점을 소장하는 것도 멋지지만, 그런 작가의 작품들로 이루어진 훌륭한 컬렉션을 갖는 것은 대단히 멋진 일이다.

나는 대개 특정 작가의 작품을 충분히 갖고 있다고 느끼면 그 작가의 작품을 더 이상 구입하지 않는다. 작품가가 너무 높기 때문이 아니라 방 전체를 채울 만큼 충분한

양의 작품을 갖고 있다는 생각이 들기 때문이다. 이 습관은 도움이 된다. 하지만 몇몇 작가의 경우에는 수집을 멈출 수 없었다는 것을 인정해야겠다. 컬렉터는 중독적인 성격을 갖고 있어야 한다. 내가 아는 최고의 컬렉터들은 멈추고 싶은데도 수집을 멈출 수 없다고 했다.

원하는 때에 언제든지 멋진 미술 작품을 볼 수 있다는 것은 컬렉터가 누리는 가장 큰 혜택 중 하나다. 더 이상 작품을 걸 벽이 없다면 나처럼 집과 사무실 벽에 수시로 바꿔 걸어라. 나는 최근에 화장실마다 페티번의 훌륭한 작품을 한 점씩 걸어두었다. 그랬더니 동료들도 무척 좋아했다. 미술 작품을 한곳에 오랫동안 걸어두면 더 이상 보지 않게 된다. 그래서 비록 작품 수가 많긴 하지만 바꿔가며 거는 일은 재미있고, 들인 수고만큼 가치가 있다.

몇 년 전 일이다. 그해 마지막 날 산으로 여행을 떠나기로 했다가 폭풍우 때문에 취소된 적이 있다. 나는 집으로 돌아와 별다른 휴가 계획 없이 혼자 있을 수밖에 없었다. 그러다가 문득 컬렉션을 되돌아볼 절호의 기회라는 생각이 들었다. 한 해를 돌아보고 새로운 계획으로 새해를 맞이하기로 마음먹었다. 나는 사물함과 벽장, 침대 밑에 보관하고 있던 작품을 모두 거실에 모아놓고 근사한 저녁 식사와 좋은 포이야크 와인 한 병을 준비한 뒤 편안히 기대어 앉았다. 애착, 호기심과 집념, 지식, 노력, 결정을 보여주는 다년간 모은 작품들이 내 눈앞에 펼쳐져 있었다. 간단히 말해 더할 나위 없이 훌륭했다. 적어도 나에게는 그랬다. 궂은 날씨가 이제껏 경험한 것 중 가장 멋지고 색다른 새해를 선물해준 셈이다. 근사한 음식, 좋은 와인과 함께 훌륭한 작품들에 둘러싸여 있으니 내 컬렉션이 내가 꿈꾸었던 모든 것, 아니 그 이상임을 인정받는 느낌이었다.

마르크 카미유 하이모비치 Marc Camille Chaimowicz
설치 전경: 〈40 그리고 40 Fourty and Fourty〉, 노이 갤러리 Galerie Neu, 베를린 Berlin, 2014
광택제 바른 세라믹

나디르 아리만 Nader Ahriman
〈아킬레우스가 강의 신 스카만드로스와 싸우다 Achilles Kämpft Mit dem Flußgott Skamander〉
2008
캔버스에 아크릴릭, 콜라주
240×150cm

키르슈텐 피로트
〈짧은 이야기 Short Story〉
2004
마크 트웨인 책의 책장, S-반 S-Bahn 도장
14.8X19.8cm

키르슈텐 피로트
〈봉고 Bongo〉
2001
새집, 염소 가죽, 끈
20X20X19cm

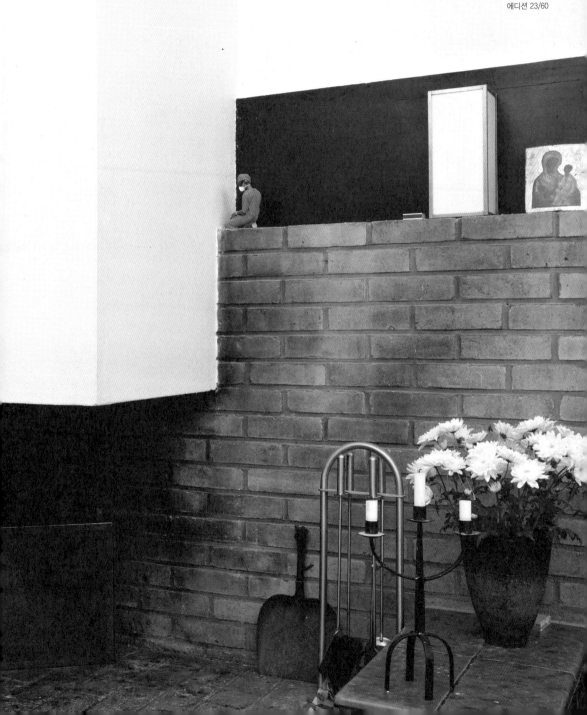

존 케슬러 John Kessler
〈인신 보호 영장 Habeas Corpus〉
2007
불투명과 투명의 무독성 우레탄, 인스턴트 우레탄 안료, 오렌지색 폴리에스테르,
새틴, 모자, 안경, 마스크, 귀마개, 스니커즈, 케이블 타이
17×9×7cm
에디션 23/60

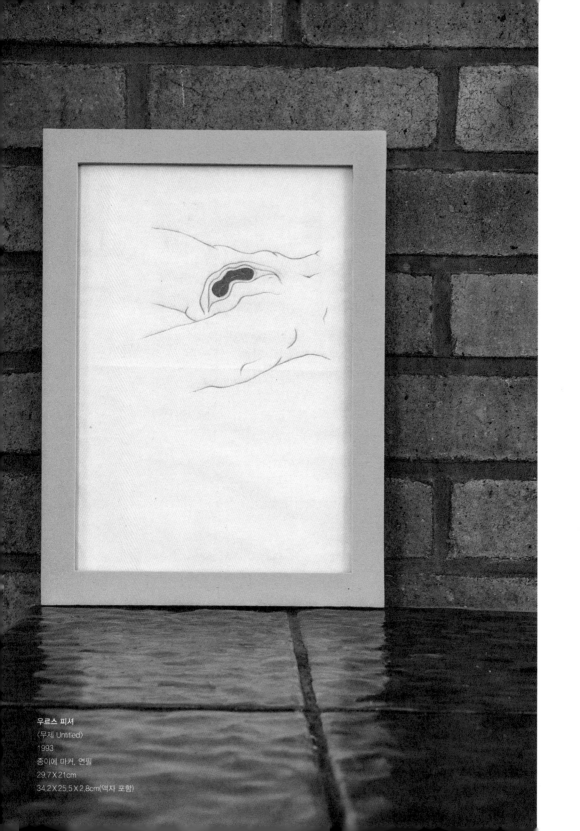

우르스 피셔
〈무제 Untitled〉
1993
종이에 마커, 연필
29.7 X 21cm
34.2 X 25.5 X 2.8cm(액자 포함)

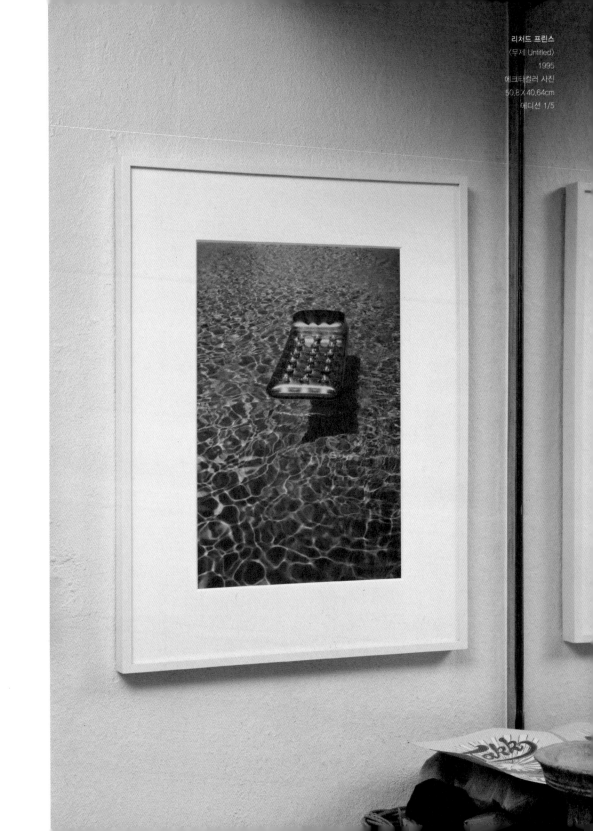

리처드 프린스
〈무제 Untitled〉
1995
에크타컬러 사진
50.8 X 40.64cm
에디션 1/5

닥터 라크라 Dr. Lakra
〈무제(검은 유령) Untitled(Black Ghosts)〉
2005
빈티지 잡지에 잉크
17 X 14cm

닥터 라크라
〈무제(튀어나온 눈) Untitled(Ojos Saltones)〉
2005
빈티지 잡지에 잉크
18 X 14cm

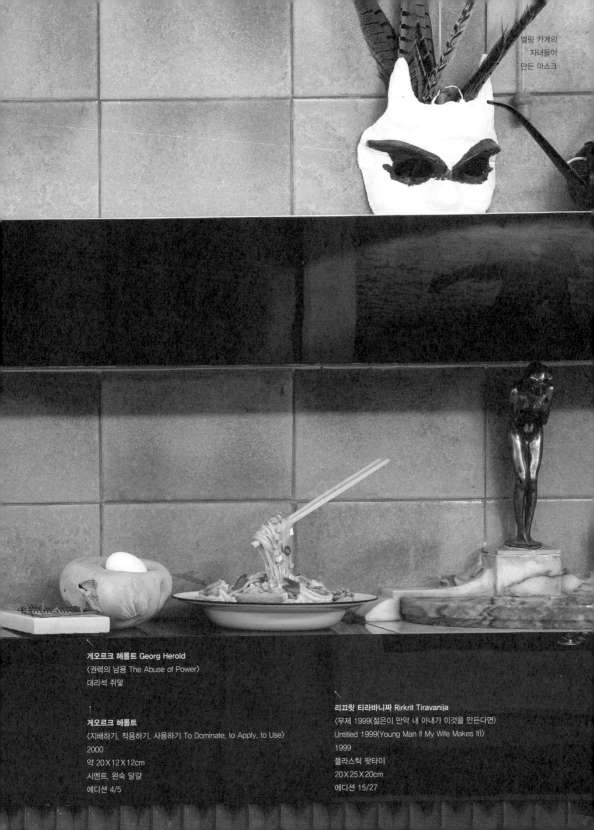

엘링 카게의
자녀들이
만든 마스크

게오르크 헤롤트 Georg Herold
〈권력의 남용 The Abuse of Power〉
대리석 쥐덫

↑
게오르크 헤롤트
〈지배하기, 적용하기, 사용하기 To Dominate, to Apply, to Use〉
2000
약 20X12X12cm
시멘트, 완숙 달걀
에디션 4/5

리끄릿 티라바니짜 Rirkrit Tiravanija
〈무제 1999(젊은이 만약 내 아내가 이것을 만든다면)
Untitled 1999(Young Man If My Wife Makes It)〉
1999
플라스틱 팟타이
20X25X20cm
에디션 15/27

USE ENOUGH
TO MAKE IT
SMOOTH ENOUGH

ASSUMING A FUNCTION

로렌스 위너 Lawrence Weiner
〈충분히 부드럽게 만들 만큼 충분히 이용하라 Use Enough to Make It Smooth Enough
기능을 가정하여 Assuming a Function〉
1999
언어+관련된 재료
가변 크기

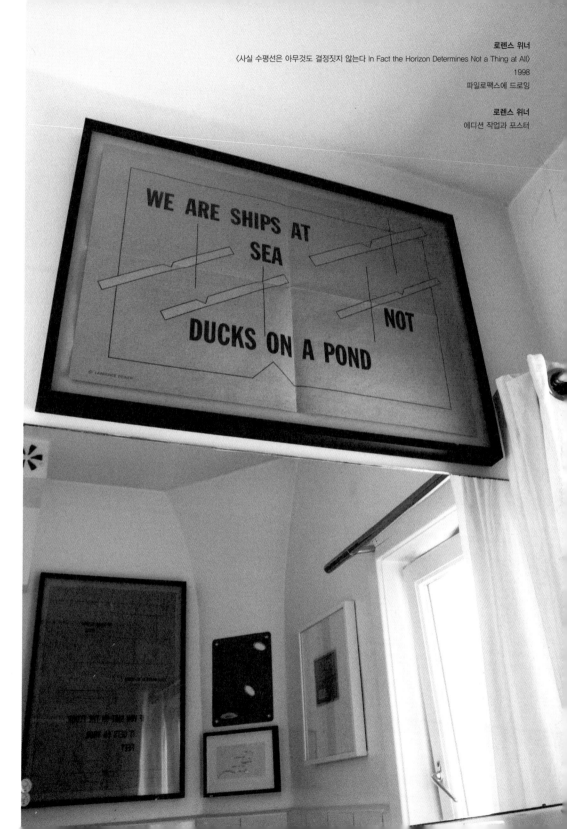

로렌스 위너
〈사실 수평선은 아무것도 결정짓지 않는다 In Fact the Horizon Determines Not a Thing at All〉
1998
파일로팩스에 드로잉

로렌스 위너
에디션 작업과 포스터

대런 아몬드 Darren Almond
〈북극성(나를 집으로 데려다줘요) North Star(Take Me Home)〉
2005
청동 주조, 페인트
41 X 155 X 1,5cm

프레드릭 베르슬레브
⟨무제 Untitled⟩
2013
설치 장면(빌라 다만)
면 캔버스에 아크릴 염료, 프라이머, 나무틀
550 X 180 X 3.3cm

발견된 오브제(노르웨이의 산에서 가져옴)
13×16×10cm

credits

가난한 컬렉터가 훌륭한 작품을 사는 법

1판 1쇄 발행	2016년 11월 11일
1판 3쇄 발행	2022년 3월 10일

지은이	엘링 카게
옮긴이	주은정
펴낸이	이영혜
펴낸곳	㈜디자인하우스

편집장	김선영
홍보마케팅	박화인
영업	문상식, 소은주
제작	정현석, 민나영
미디어사업부문장	김은령

출판등록	1977년 8월 19일 제2-208호
주소	서울시 중구 동호로 272
대표전화	02-2275-6151
영업부직통	02-2263-6900
인스타그램	instagram.com/dh_book
홈페이지	designhouse.co.kr

ISBN 978-89-7041-702-8 03600

디자인하우스는 독자 여러분의 소중한 아이디어와 원고 투고를 기다리고 있습니다.
원고가 있는 분은 dhbooks@design.co.kr로 개요와 기획 의도, 연락처 등을 보내 주세요.

→

프란츠 웨스트
베르벨 그레신 갤러리 Galerie Bärbel Grässin의 초대장
⟨롤스로이스 적응성 Rolls-Royce Adaptives⟩(세부)
2007
롤스로이스 자동차를 위해 제작한 색상과 크기가
각기 다른 6개의 조각과 롤스로이스 실버 섀도,
에폭시 레진

→

오노 요코 Ono Yoko
⟨나와 함께 사랑을 키워요 Grow Love with Me⟩
캔과 그 안의 선인장

W🛡51000 Z

THANKS

Grow Love
with Me

y.o.

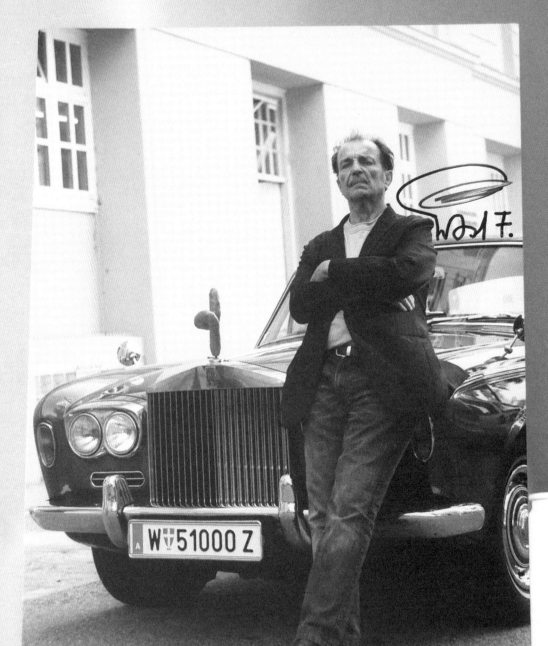